戲台前後七十年

—— 粵劇班政李奇峰

岑金倩 著

《在戲台上點火》

岑金倩

天庭遙望，

凡間竹棚戲班，

唱盡人間悲歡離合，

進階搬演登殿大典。

大鑼大鼓，

眾卿家按本上場。

正版玉皇，

龍顏大震、吹鬚瞪眼；

派遣火神華光，

大火洗淨罪孽。

下凡火神，

唱打唸做、拍案叫絕，

不忍摧毀人間美好。

心生一計，

演員燒艾生煙，

濃煙滾滾，覆命玉皇。

紅船古老小故事，

世世代代口耳傳。

執手相教燒艾草，

《玉皇登殿》成例戲。

火神　得以覆命，

粵劇　得以承傳。

5

序

畢業後一直從事藝術行政工作，曾服務於不同的藝術界別。二〇〇八年政府首度推出「活化歷史建築伙伴計劃」，香港八和會館希望趁此機會，發展北九龍裁判法院成為「八和粵劇文化中心」，於是邀請我擔任統籌，撰寫發展計劃書。就是在這個機緣下，認識了當時八和的理事李奇峰先生。由於李先生有豐富的地產項目發展經驗，我在準備計劃書期間，與他緊密合作，工作之餘經常聽他述說年輕時的經歷，覺得他的故事很有趣味。雖然「八和粵劇文化中心」計劃未有被採納，但卻調整了我的生命航道：成為了八和的總幹事和這本書的作者。

為李奇峰先生寫書的構思是我大膽提出的，他欣然接納，並約定每週碰面一次，聽他細說故事。之前零碎地聽他分享點滴，覺得他在越南的演戲經歷和資料尤為珍貴，希望可以記下來，作為補充粵劇發展的第一手資料。同時，也希望嘗試將李先生的個人

6

故事，放在粵劇發展的脈絡上，從「小故事」窺探粵劇發展的「大故事」。因此，我在寫書的同時，閱讀了大量粵劇史料，更深信越南一段有補缺之用。

故事寫好了，卻因工作忙碌，無暇跟進出版事宜，但與李奇峰先生的友誼，卻因工作的緣故，日益深厚。就連與李奇峰的太太余蕙芬女士和女兒李沛妍小姐，也漸漸熟絡起來。李氏一家三口，都是粵劇藝人，從余蕙芬年輕時的戲裝舊照，依稀看到現時李沛妍的粵劇造型。這一家不只是典型的粵劇世家，也是典型的含蓄中國家庭，三人對家人的厚愛從不多提，但我卻充份感受到這家人當中的愛。

二〇一六年尾，回首已服務粵劇行業五年多，策劃了不同類型的推廣和承傳計劃，也希望能為香港粵劇歷史拾遺補漏，於是向李奇峰先生重提出版計劃，並得到三聯書店副總編輯李安小姐的支持。粵劇的承傳，不只是藝術的承傳，也是中華文化和價值觀的承傳；我希望這本書是好的載體，讓讀者了解我們的藝術、歷史和文化。

目錄

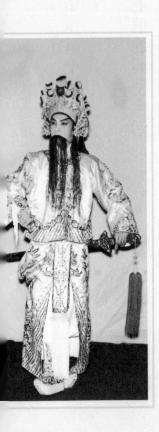
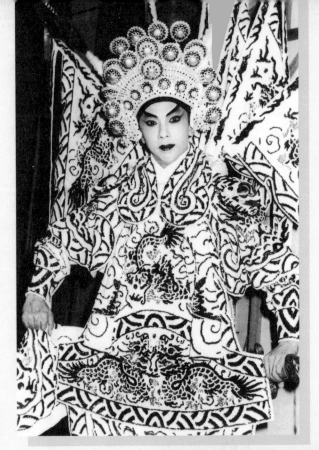
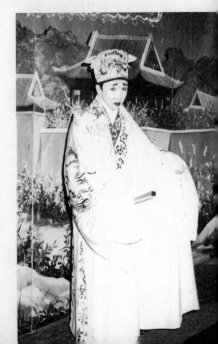

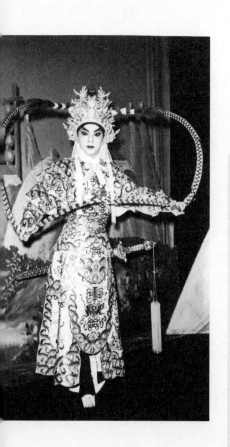
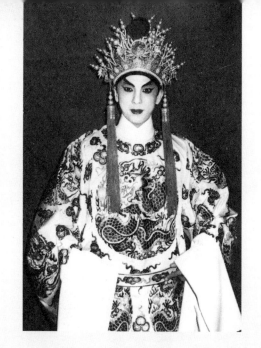
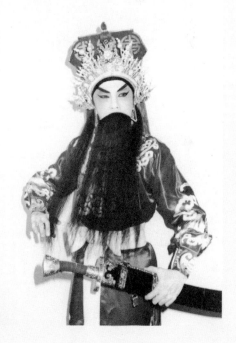

引子

鑑潮叔弄璋之喜

一九三五年　香港

一個藝人，能夠同場分飾多角，而演繹每個角色時，均能恰到好處，令台下觀眾如癡如醉，才能擔得起「萬能泰斗」這個稱號。上世紀三十年代，舞台上的「萬能泰斗」薛覺先，紅遍省港澳以至上海、東南亞等地，無論是他的覺先聲劇團，抑或他主演的電影《白金龍》，均為人所傳頌。二、三十年代的粵劇，是廣東民間主要的大眾娛樂，

12

人才輩出，幕前有「萬能泰斗」，幕後也有不少默默工作的「萬能泰斗」。李鑑潮，行內人稱「鑑潮叔」，除了是出色的粵劇編劇外，也是滿有江湖地位的班政。

鑑潮叔長期在灣仔大東酒樓連開兩桌午飯，戲行人士若要找工作、交換資訊、商討演事等，都會自行摸上大東酒樓找鑑潮叔。鑑潮叔除了替名伶白玉堂的興中華劇團編寫劇本外，還有另一個身份，就是安排粵劇藝團及演員到海外演出（戲行術語為「訂人」）的代理人。鑑潮叔一諾千金、慷慨大義的性格，深得戲行人士的愛戴及敬重，藝人凡事都與鑑潮叔商量，故此每天兩桌午飯的位子總是座無虛席。經鑑潮叔安排走埠的粵劇藝人，會遠赴小呂宋（馬尼拉）、越南、馬來西亞、金山（三藩市）等地演出。

這天，太平男女劇團老倌馮俠魂正是座上客，與鑑潮叔閒談戲班諸事。「經馬師曾落實執行，男女同班已是大勢所趨。鑑潮叔，早日從廣州邀請多些女班演員，下來組班或者到外埠演出吧！」在一九三三年以前，粵劇是分男女班演出的，花旦王千里駒，就是在男班中演旦角而馳名；「萬能泰斗」薛覺先，則是生、旦演出也同樣出色，如

13

他演楊貴妃的劇目時，先演貴妃，再演唐明皇，觀眾看得目瞪口呆，他所飾演的每個角色就是那麼維肖維妙。一九三三年，馬師曾得太平戲院院主源杏翹賞識，在太平戲院組太平劇團。當時由太平戲院策劃向政府申請粵劇男女同班，太平聯同高陞戲院、利舞臺、普慶戲院等，向「撫華道」（即以後的華民司）提出請求，才獲准粵劇可以男女同班演出。

鑑潮叔的妻子呂少紅，曾是廣州全女班劇團的小生。廣州市西堤大新公司九樓的全女班，鼎鼎大名的反串小生郎筠玉（當時藝名新俏仔），就是呂少紅的同門師弟。鑑潮叔回答道：「也是，也是。」男女同台演出，唱曲及情節方面也可以再加琢磨。太平劇團行男女班也年多了，花旦譚蘭卿那麼受歡迎，看來觀眾已經接受男女同台演出。聽聞覺先聲男女劇團也頗有看頭，希望他們班再度來港在高陞演出。馬師曾、薛覺先又一次正面交鋒，太平戰高陞，觀眾也等著看好戲！今晚太平演甚麼戲？」馮俠魂想也不用想就答道：「《鬥氣姑爺》。留位給你和嫂子可好？」鑑潮叔急忙說：「不用了。阿紅將近臨盆，這陣子連我也少上夜街。」馮俠魂開懷大笑道：「男女同班，生男生

女也沒有相干，同樣可上台做戲。開戲師爺，你經常為人家寫戲，可有準備自己孩子的劇本？又有沒有想過安排孩子到哪兒登台？」

鑑潮叔當晚回到利園街（即現今利園山道）的住所，當時不少戲行人士也住在這條街，包括七叔七嬸（白駒榮夫婦）。鑑潮叔還未踏入家門，已有街坊向他道喜：「恭喜恭喜，孩子已經出世了，是男孩子！」

那一夜，李奇峰隆重登場，正式踏上人世間的台板。父親好友馮俠魂的一句戲言：「可有準備自己孩子的劇本？又有沒有想過安排孩子到哪兒登台？」正好預告了李奇峰日後人生如戲的命運。

15

第一章 — 戰火造就粵劇神童

日軍侵華，粵劇班政李鑑潮帶著家人從香港避難廣州灣，妻兒再輾轉定居越南。幼子李奇峰遭逢巨變，從越南出發，走上粵劇人生路。

一九四一年 香港

《易經》六十四卦，道盡了周而復始、否極泰來的道理，而《老子》亦早已說明「禍兮福之所依，福兮禍之所伏」，福禍無常，變化才是永恆不變的道。

三十年代末，粵劇在香港如日中天，三大省港班霸——太平劇團、覺先聲劇團、興中華劇團，在港爭雄競艷，熱鬧非常。三大班霸除一流的大老倌，如太平的馬師曾、覺先聲的薛覺先、興中華的白玉堂外，也有自己的創作團隊。馬師曾的太平劇團設有編劇部，陳天縱、馮顯洲、黃金台等編劇坐鎮。薛覺先、馮志芬、李少芸、南海十三郎等，為覺先聲劇團推出一本又一本的新戲。興中華劇團的白玉堂，在鑑潮叔的協力下，亦先後推出不少新劇，包括《乞米養狀元》、《魚腸劍》等。

在香港這片中國南方小小的土地上，經過先輩與當今藝人的不斷嘗試及琢磨後，粵劇藝術光芒四射，大放異彩。以一九三八至一九四一短短四年為例，粵

劇五大流派「薛、馬、桂、廖、白」的五位宗師，均曾在港粉墨登場。薛覺先的覺先聲劇團、馬師曾的太平劇團、白玉堂的興中華劇團屬巨型班；桂名揚和廖俠懷領導的冠南華劇團和勝利年劇團，與其他紅伶領軍的劇團，也先後在香港的大小舞台施展渾身解數。當時男女同班已是主流，但仍有全女班的劇團演出，鏡花艷影劇團的台柱任劍輝當時已是頗有名氣的女文武生。「薛馬爭雄」更是粵劇史上光輝的一頁，馬師曾和薛覺先的劇團，在良性競爭下，嘗試不同的演出方法、唱腔、音樂、服飾、化粧，例如將北派京劇的武打功架引入粵劇，在音樂伴奏加入西洋樂器等。兩個班子均重視劇本創作，更引入不同的舞台嘗試，大大豐富了粵劇的內涵。太平、高陞兩大戲院，每晚皆搬演不同的故事，令戲迷如癡如醉，馬師曾、譚蘭卿、薛覺先、上海妹等，更是炙手可熱的名角。

台上的文武生、花旦演活了名將沙場奪錦、可歌可泣的淒美故事，當時現實世界的舞台，同樣也是風雨飄搖，第二次世界大戰的戰幔已起，從希特拉於一九三九年九月一日下令入侵波蘭開始，歐洲各國戰場紛紛告急。亞洲這片

19

大陸，也隨著一九三七年「七七蘆溝橋事變」，日本開始全面侵華而岌岌可危，戰爭的陰霾掩蓋著每一個中國人的心。

一九四一年的聖誕節，對鑑潮叔一家和所有當時的香港居民而言，是最驚恐徬徨的一個聖誕節。雖然自「七七事變」以後，戰火的消息已是鋪天蓋地而來，但親耳聽到轟炸前的警報聲、親眼目睹日軍的恣意橫行，又是另一回事。六歲的李奇峰當時就讀培正小學，已是兩個弟弟的大哥哥。在一九四一年的聖誕節以前，奇峰對戰爭的概念還是頗模糊，只知道父親鑑潮叔經常忙著接濟從廣州到港的親朋好友，以及經常協助籌辦各式各樣的籌款演出。當奇峰問媽媽為何爸爸總不在家，也少了帶他上茶居，鑑潮嫂也不知如何向幼子解釋，只好說道：「廣州已被日本人攻佔了，轟炸機將不少房屋炸碎了，很多廣州人逃難到我們香港這兒，當中有我們認識的朋友。爸爸忙著接濟他們，所以總是忙著，沒有空回家看我們。」一九三八年十月二十一日，廣州淪陷，粵劇界人士和其他國人一樣，紛紛到港避禍。一九三九年，在港的粵劇從業員人

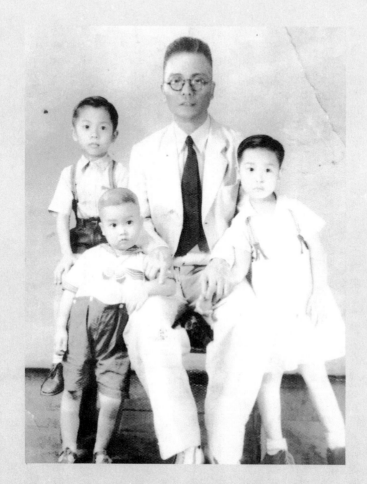

李鑑潮與三名兒子，左一為李奇峰。

數因戰火驟增，戲行人士自覺有需要團結起來，由薛覺先、新靚就（關德興）、馬師曾發起，成立廣東八和粵劇協進會香港分會，薛覺先被推選為首任理事長。香港八和會館在戰後（一九五三）才正式成立，作為香港粵劇同業的工會，因此廣東八和香港分會可以說是香港八和的前身。一九三九年七月十五日，粵劇界更在太平戲院公開宣誓，為抗戰出力，當晚更以演劇籌款，參與伶人包括薛覺先、馬師曾、廖俠懷、白駒榮、新靚就、陸飛鴻、歐陽儉、上海妹、譚蘭卿、羅麗娟、唐雪卿等。薛覺先更於《藝林》雜誌發表「七七告八和同志」，勉勵同業為抗戰出力：

「以往吾人未宣誓於人前，尚能盡心盡力作政府抗戰之後盾，我八和子弟自抗戰以來，捐輸購債，獻機義演，熱心不肯後人；今次宣誓於人前自應比前，更（盡）力、更盡職，毋顧個人私利而頓忘戲劇抗戰之任務，毋以毒素意識灌輸於離開祖國懷抱之僑民，斯不愧矣。」義演的鑼鼓響起，薛覺先、上海妹在台上合演《漢月照胡邊》時，究竟鑑潮叔在幕後打點，抑或陪著鑑潮嫂

和小奇峰在觀眾席？這些小環節，倒毋用深究。最重要的是台下觀眾的心，這場義演是一場為抗戰而籌款的演出，觀眾對戰爭、對國家命運的看法，會否因而有所改變？又會否有所行動？個人意志和行為的轉變，會否影響大局？個人的力量，或大或小，實難以估計，但滴水可滙成江河，衝破障礙。惟江河的朝向，誰來定奪？

粵劇藝人長年累月搬演忠君愛國的故事，潛移默化，對國事非常關注，有些藝人甚至挺身參與革命活動。反過來，由於戲劇能與群眾進行直接的交流，也有不少政治家或革命人士利用戲劇宣傳革命思想。粵劇的興衰，就正與中國近代史上最重要的歷史事件連結在一起，「剪不斷，理還亂」。翻開粵劇發展史，一幕又一幕的如煙往事，「別是一番滋味在心頭」。早於明萬曆年間（一五七三—一六二〇），廣東佛山鎮大基尾已有粵劇戲班的行會組織——瓊花會館，附近的汾江之濱亦有瓊花水埗（即碼頭），供粵劇藝人的紅船停泊，碼頭上還樹立一塊刻有「大明萬曆瓊花水埗」的石碑。紅船不單是藝人的交

通工具，更是他們起居生活的家。「先有瓊花，後有八和」，但為何瓊花無以為繼？這就是粵劇發展與政治事件糾纏不清的開始。咸豐四年（一八五四），粵劇演員李文茂參與太平天國起義，集梨園子弟下佛山鎮，被封為平靖王。太平之亂完結後，清政府下令解散所有粵劇戲班，禁演粵劇，並焚毀瓊花會館。於是本地班（粵劇班）四散，有些粵劇演員惟有加入外江班，也有一部份人往村鎮發展。

直至同治年間（一八六二—一八七四），兩廣總督瑞麟為母祝壽，各式戲班入府演出，粵劇花旦勾鼻章（原名何章，早期粵劇演員常以身體特徵命名），因似瑞麟母親亡故的女兒，獲其收為義女。粵劇藝人遂向瑞麟提出要求，請清廷准許粵劇復班，但終清一代，掌政者沒有正式解禁粵劇，只放寬其演出而已。至光緒十五年（一八八九），粵劇藝人鄺新華等於廣州黃沙設立新會館，強調「和翕八方」，會館取名八和會館。粵劇工會的成立，反映當時粵劇行業的發展，已有一定的規模。由八和成立至辛亥革命成功，短短廿多年間，

粵劇的發展亦與革命扯上關係。

領導辛亥革命的同盟會，招集了一批同道人，包括陳少白、黃魯逸、黃軒冑等，組織劇社，欲利用戲劇向民眾宣傳新中國的思想，這類新派劇社被稱為「志士班」。最早的「志士班」是一九〇四年組成的采南歌，一九〇五年曾在廣州、香港、澳門演出，兩年後散班。辛亥革命期間，省港澳先後出現三十多個「志士班」，如優天影、振天聲班、琳瑯幻境社、警晨鐘社等。這些戲班原以演話劇為主，但當時一般的普羅觀眾慣看粵劇，為了擴大影響力，便以粵劇形式來演唱，成為改良新戲。這樣一改，「志士班」深受市民大眾的歡迎，吸引了大批觀眾。傳統的粵劇與改良新戲並駕齊驅，粵劇的演出形式和改良新戲自然互有影響，例如早期以官話為主的粵劇，亦漸多用粵語唱劇。此外，這些「志士班」也為粵劇吸納了新的演員，如名伶朱次伯、陳非儂等就是經由參與「志士班」的演出，進而全身投入粵劇藝術。

陳非儂在《粵劇六十年》中記述，他在廣州嶺南學院完成中學後，便到了香港，先後加入白話劇社鐘聲慈善社、南天化宇等，當時這些劇社也有研究廣東音樂和粵曲。後黃魯逸重組於清末被禁演的優天影，並改名為甲子優天影，陳非儂加入演旦角。一齣《自由女炸彈逼婚》讓陳非儂成名起來，適逢著名小武靚元亨在南洋組戲班永壽年，回香港物色演員，陳非儂被招入團。永壽年扎根南洋，陳非儂邊學邊做，當時他與馬師曾同為靚元亨門下弟子。後陳非儂、馬師曾先後回廣州，並加入當時廣州的大班人壽年。馬師曾在人壽年期間，曾與當時男花旦王千里駒合演《苦鳳鶯憐》，他所飾演的余俠魂成為經典角色，他所唱的「我姓余，我嘅老竇又係姓呀⋯⋯余」，街知巷聞。二十年代中，馬師曾與薛覺先已是粵劇界響噹噹的名角，而粵劇的發展在二、三十年代亦蓬勃非常。

太平天國、辛亥革命，均對粵劇的發展有著微妙而實在的影響。至第二次世界大戰，日本侵華，粵劇在戰火的洗禮下，其命運與一般百姓所經歷的實在大同

26

小異。說到底粵劇也是以人為本的行業，面對戰爭，平民大眾可以選擇的路實在非常有限。慣為戲行人士打點生計的鑑潮叔，在戰火迫近的一九四一年，除了繼續為自家和藝人的生計努力幹活、積極參與粵劇界的救國抗日活動外，還可以做的便只有密切注意戰火的消息，和祈盼殖民政府及駐港守軍能夠抵禦瘋狂的日軍。這年頭，沒有人知道上帝在哪兒，祈盼的只有繼續祈盼。

一九四一年底，日本正積極籌備太平洋戰爭，並下令擬訂攻佔香港的計劃。同年十二月七日，日軍偷襲珍珠港，美國於翌日正式向日本宣戰。戰爭的烽火終於蔓延至香港，在珍珠港被襲的數小時後，一九四一年十二月八日，日軍開始進攻香港，分打鼓嶺、羅湖及新田三路進軍，並同時以航空部隊炸毀深水埗軍營及啟德機場。不消五天，即十二月十三日，香港守軍全部撤至港島。在利園街的家中，鑑潮叔一家首次聽到空襲警報聲時，表現得不知所措，不知道應該是立刻全家逃難到防空洞，抑或多少也需帶點食物和日用品才對。後來他們習慣了，每當聽到警報，一家人連傭人、小孩子也熟練地立刻拿起

已準備妥善的小行裝，第一時間朝街尾的防空洞走去。這時候的大哥哥奇峰，已懂得緊握弟弟的手，頭也不回地跟著父母，不斷向前面的防空洞走；在防空洞裏，他也不會再問媽媽甚麼時候才可以回家。

當時在灣仔、銅鑼灣一帶，有兩組大型的防空洞網絡，分別是巴里士山（即現今香港華仁書院坐落的小山）防空洞和禮頓山防空洞。在空襲期間，鑑潮叔一家多避難於禮頓山防空洞，因為它的洞口與利園街的街尾非常接近。有些時候，鑑潮叔到灣仔、金鐘那邊打聽消息或買糧，不幸遇上空襲警報，也會到巴里士山防空洞暫避，防空洞沿著皇后大道東、堅尼地道及司徒拔道有十三個洞口，洞內有三層結構。每次由防空洞返家，奇峰三兄弟總是搶先走在父母前頭，但鑑潮夫婦二人卻是一步一驚心，不停地抬頭看，一方面希望警號只是虛報，一方面驚怕家園已遭炮火炸毀，一家大小無處容身。

一九四一年十二月二十四日，是香港史上最不平安的平安夜。那天早上，香

戲台前後七十年——粵劇班政李奇峰

港守軍在離鑑潮叔家不遠的巴里士山上設立據點。傍晚時份，日軍已進入灣仔一帶，守軍擔心日軍會潛入巴里士山防空洞。十二月二十五日中午，日軍炮兵團發炮，攻破巴里士山的守軍據點，並向堅尼地道進攻。最後，守軍與日軍於灣仔街市一帶對峙，更發射十八磅重炮彈，以抵禦日軍攻入中環。可惜守軍大勢而去，當時的港督楊慕琦（Sir Mark Aitchison Young）於下午五時到日軍司令部請降，並於晚上七時簽署降書。一九四一年十二月二十五日，香港淪陷，日軍轟炸香港三日。

淪陷時期，平民百姓最擔心的是糧食和人身安全。日軍的暴行口耳相傳，年輕力壯的男士為生計不得不出門，而姑娘與孩子們則一概不敢離家半步，一旦失蹤，恐怕凶多吉少。因過去經營有道，鑑潮叔一家的生計尚可維持。鑑潮叔隔天會外出搜購糧食，奇峰三兄弟在大廳玩耍，突然聽到巨大而急促的叩門聲，奇峰大叫母親，但鑑潮嫂未有即時回應。平時母親和傭人非常緊張自己，

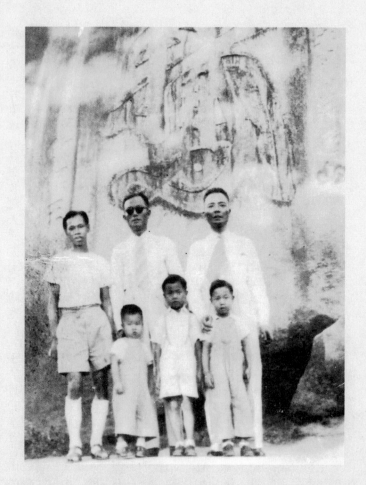

後排右一為李鑑潮，前排中間為李奇峰。

從來只要張口，便馬上得到回應，怎會不聞不問？六歲的孩子雖然有點疑惑，但也明白這是非常時期，也不敢多吵，更不敢應門。叩門聲越來越急，還夾集一些聽不懂的說話。孩子們開始驚慌，小弟弟更哭了起來。

這時，母親與兩位傭人出來了，面上均塗得黑黑的。鑑潮嫂吩咐傭人將孩子們藏起來，然後獨自應門。奇峰與弟弟們藏在床下，只聽到粗厚的男聲在大吵大鬧，然後是翻箱倒櫃的聲音。奇峰連呼吸也不敢，用手蓋著弟弟的嘴，在床下待了很久很久，那些人才離去。母親連忙來找他們兄弟，四母子抱頭痛哭，奇峰看著母親的淚水化開了她臉上的黑色污穢，流下來時也是黑黑的。早熟的孩子沒有多問，因為奇峰早已聽過父親訴說日軍的暴行，只在心裏盤算一會兒進廚房拿點煤炭藏起來。若再遇危難，可以幫媽媽一把，先為弟弟們塗黑面，然後自塗，以保性命。早熟歸早熟，婦女對日軍的惶恐，孩子還是一知半解。

日軍佔領香港不足半月，便礙於嚴重的難民問題，於一九四二年一月六日推

出「歸鄉生產運動」。日本軍政府在怡和洋行二樓設立「歸鄉指導事務所」，安排疏導市民回鄉的事宜，並計劃疏導三十萬人歸鄉。當時離港歸鄉的市民，須得到軍政府簽發的「歸鄉證」才可離港，貧民一律免費疏散，坐火車、輪船回鄉。中國國土幅度大，總有小鄉小鎮可避戰禍，再者內地的反戰力量較大，回鄉可以是避禍，也可以直接參與戰事、以身報國。因此，除了一無所有的貧民，不少愛國人士及經濟可負擔的家庭，也紛紛搶購船票、車票回鄉，務求盡快離開日佔的香港。

但有錢買票，並不等如可以立即離港，還要取得「歸鄉證」才可成行。不少文化藝術界的名人，就是因為未能獲得日軍政府簽發證件，滯留香港，當中包括中國戲曲界的兩大名宿「南薛北梅」——南方粵劇泰斗薛覺先和北方京劇巨擘梅蘭芳。梅蘭芳在一九三一年「九一八事變」後，由北京遷居上海；一九三八年上海淪陷後再遷香港，在半山干德道的四層公寓暫居下來。薛覺先在上海期間，已與梅蘭芳相交；梅蘭芳居港期間，二人交往自然更加頻密。

一九四一年七月十及十一日，太平戲院舉行「全港平劇名票義演」籌款抗日，由梅蘭芳揭幕，薛覺先更與妻子唐雪卿一同粉墨登場，可見薛覺先的京劇技藝也十分了得。

淪陷期間，日軍不時邀請或強迫劇壇藝人演出或公開出席文化活動，粉飾太平。日軍強行將全港藝人的戲箱儲存在利舞臺，願意演出者每天可得大米十斤，拒演者不得糧餉，不少藝人被迫就範。覺先聲劇團、白駒榮男女劇團、錦添花劇團便在無可奈何的情況下，於一九四二年春節期間演出。同年夏天，日軍更迫令梅蘭芳、薛覺先、鄧芬、蝴蝶、吳楚帆等文化界人士，到廣州參觀淪陷區的遺民生活。回港後，梅蘭芳、薛覺先、鄧芬三人在薛覺先寓所「覺廬」作《歲寒三友圖》，梅氏作梅、薛君畫竹、鄧公繪松，可證兩位劇壇名宿在繪畫藝術上，也有相當修養；而友誼和藝術，亦暫緩了戰爭的憂鬱和滯港的苦悶。

一九四二年一月十六日，在粵港航行的白銀丸號，頭等艙軍票九元、二等五元、三等三元。自日軍推出「歸鄉證」，鑑潮叔風塵僕僕，先為家人辦好證件，再爭購船票，好不容易才辦妥諸事，打開家門即大聲宣佈：「立即準備行李，我們將乘搭第一班白銀丸往廣州灣（即湛江）！」奇峰三兄弟知道可以離開香港，而且是搭大輪船，不禁有點興奮，連忙問媽媽船有多大、廣州灣在哪裏、要坐船多久。鑑潮嫂實在顧不了孩子的問題，便立刻與兩位傭人商量如何打點離家的行裝。上船那早晨，鑑潮嫂為孩子們穿上唐裝，奇峰摸摸衣袋，發現四個袋子中有一個縫密了。七歲的奇峰自行拿剪刀，企圖打開袋子，卻被媽媽大聲喝止：「袋裏有錢、全家的名字和我們在廣州灣落腳的地址，走失了才可以拆開！」

與父母失散，奇峰想也未曾想過，自己那麼聰敏，怎會走失？當奇峰與家人到達碼頭，他才懂得可怕，那麼多人，走失怎辦！媽媽抱著小弟、爸爸挽著行李、傭人拖著二弟，奇峰唯有咬緊牙關跟著走。一家人連同兩位家傭安全登船後，

奇峰才敢放開一直緊捉爸爸衣角的手。回頭一看，明明天已亮，下面的碼頭卻是一片黑，奇峰摸摸自己的頭顱，原來頭髮就是這樣子的黑。那一年，除了鑑潮叔一家，乘坐白銀丸離港的粵劇藝人還有陳非儂，有些藝人在廣州下船轉往他處，也有部份像鑑潮叔一家那樣，在廣州灣暫居下來。

一九四二年　廣州灣，中國

鑑潮叔一家落腳廣州灣時，那裏還是法租界，為當時統治越南的法國所管轄。

一八八五年六月九日，中國敗於中法戰爭，李鴻章在天津與法國簽定《中法新約》，放棄了中國對越南的宗主權，承認法國於越南的統治。一八九九年十一月十六日，中法簽定《中法互訂廣州灣租界條約》，將廣東遂溪、吳川兩縣部份陸地、島嶼以及兩縣間的麻斜海灣（今湛江港灣）劃為法租界，統稱廣州灣。一九四二年的廣州灣名義上是法租界，但當時的法國已為納粹德國所佔領，法國對其於亞洲的屬地，鞭長莫及。當時的廣州灣既不受中國管治，

亦未為日軍所染指，百姓的生活暫且如常；但租界以外的地方，國軍、共軍加上日軍始起彼落，混亂不堪。

寸金橋是離開租界、回歸中國領土（抗戰區）的必經之道，很多愛國人士就是經過寸金橋回國抗戰，當中包括不少粵劇藝人。一向為抗日救亡盡心盡力的薛覺先，因未獲日軍發證，一直滯留香港。直至一九四二年六月，薛覺先藉詞領團往澳門（因葡萄牙於二戰中立，澳門為中立區）演出，才獲簽渡航證離港，日本軍政府則一直密切監視其在澳門的演出動向。薛覺先於七月演罷《王昭君》後，便暗自帶團乘船到廣州灣。離開了日軍魔爪的薛覺先，立刻在廣州灣登報聲明：「前受日寇束縛，滯留香港，現脫離虎口，將全力為國服務。」

日本特務和久田幸助知道薛氏的行蹤後，親自帶員追蹤。薛覺先在赤坎演出時收到消息，連夜經寸金橋逃回抗戰區，後輾轉於桂林、梧州、南寧等地演出。日本特務和久田幸助知道薛氏的行蹤後，很自然繼續從事戲行的工作。薛覺先和一群藝在廣州灣落腳多月的鑑潮叔，很自然繼續從事戲行的工作。薛覺先和一群藝人，包括呂玉郎、楚岫雲、馮俠魂等，他們在廣州灣的演出，對鑑潮叔一家

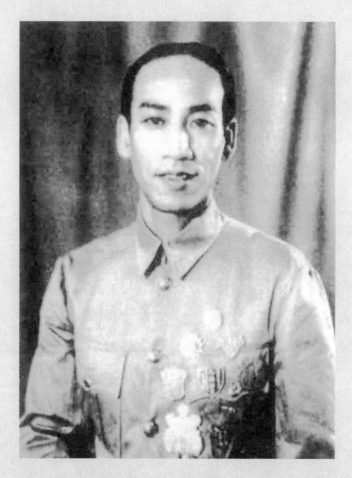

抗戰期間的關德興（廣東八和會館提供）

而言，尤為親切。奇峰在廣州灣再見這群叔父輩的藝人，與父母一塊兒看他們在台上的精彩演出，彷彿覺得沒有離開出生的地方。

一九四三年二月二十一日、日、法簽訂《共同防禦廣州灣協定》，日本佔領廣州灣。鑑潮叔一家在廣州灣住了一年多，為了家人的安全，鑑潮叔下了一個決定，這個決定一下子改變了一家人的命運。鑑潮叔一向有安排粵劇藝人走埠，除了南洋一帶，他與越南的戲院也有業務往來。由廣州灣到越南，路程較南洋一帶近，而且海防那邊的戲院亦欠下鑑潮叔一大筆戲金，足夠支持一家的生活。鑑潮叔吩咐懷有身孕的妻子，帶同奇峰、二子和三子，先往海防避禍，鑑潮叔則與剛出世的四子，暫留廣州灣。鑑潮叔僱用了走難嚮導，為妻兒帶路，奇峰便成為了李家第二度走難時最大的男丁，當時他八歲。嚮導在前，懷孕的母親與幼弟坐在轎裏，奇峰跟著走，不停地走了兩、三天，到達北海，然後上船，經海路先到越南的芒街，然後進入下龍灣，最後在海防下船。

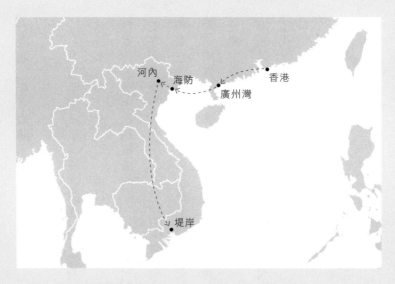

| 李奇峰一家從香港經廣州灣（湛江）避難至越南路線圖 |

一九四三年　海防，越南

一八八五年中法戰爭後，法國正式統治越南。一九四〇年六月十四日，法國被德國佔領，一九四一年日本入侵越南，法國自身難保，惟有讓其駐紮，而日軍亦未有對法國殖民政府，及在順化的保大帝採取任何行動。一九四三年的越南，政治上多股勢力在角力，百姓生活自然也不好過。鑑潮嫂懷著胎兒，帶著三個孩子，幾經轉折終於找到鑑潮叔所指的戲院，院主看過丈夫的親筆信，安置他們住在戲院後頭一間殘舊的小室。至於那筆為數不少的欠款，縱使院主賴帳，只肯償還丁點，婦道人家亦無力與之周旋。鑑潮嫂惟有以手頭有限的資金，做點小生意，一邊等待腹中的第五個孩子出世，一邊盼望鑑潮叔早日到越南團聚。

住在戲院後頭，奇峰與兩個弟弟經常溜到戲台和後台玩耍，與戲班上下眾人混得熟絡。遇上演員不足，班主便拉八歲的奇峰與二弟上台當小兵，兩個孩子在

台上「趕兵」（當下欄演員演兵的角色），只覺得好玩；母親見孩子可賺點零錢幫補家計，亦未有反對。雖然奇峰還沒有正式學戲，上台演出屬玩票性質，但其表現遠比二弟出色。這個孩子的演藝天份，有目共睹。這邊廂，在越南海防，鑑潮叔的兩個孩子初登台板；在澳門，鑑潮叔亦正同樣為粵劇賣力。

一九四三年七月，鑑潮叔在澳門繼續班政活動，得任劍輝、鄧碧雲擔生、旦，聯同歐陽儉、張舞柳、胡迪醒、黃秉鏗等，組成鳴聲劇團，於域多利戲院演出。鳴聲劇團的演出劇目包括：《再折長亭柳》、《火線情花》、《皇姑嫁何人》等，不少由徐若呆編劇；劇團八月演出歐陽儉編劇的《晨妻暮嫂》後散班。

一九四四年 河內，越南

鑑潮嫂一家在海防住了一年多，五弟出世後，戲院小間實在不能長住，一家又搬至河內。越南的政局雖然混亂，但百姓生活如常，娛樂事業依舊。抗日期間，不少粵劇藝人為了生計，在廣西、海防、河內等地巡迴演出。這些越南北部

的城市，雖未有足夠條件讓戲班長駐，但戲班巡迴演出，一演就是好幾個月。

此外，一些在越南南部大城市長駐演出的戲班或藝人，也會到北部的城市演出，海防、河內兩地的演劇活動，未因太平洋戰爭而間斷。這時候，鑑潮叔的好友馮俠魂與楚岫雲夫婦輾轉到越南演出，因緣際會，二人更成為奇峰的粵劇開山師父。馮俠魂、楚岫雲見好友之子奇峰為可做之才，班中亦缺乏童角，便收奇峰為徒。夫婦二人要搬演哪些劇目，便教奇峰相關的折子戲，學曉了即上場演出。奇峰就是這樣學會唱演薛覺先的名劇《胡不歸》、《前程萬里》等。

另一方面，鑑潮嫂願意讓孩子上台演出，也是為了一家人的生計。當時戲班的慣例是演員的所有家人，均可以在戲班搭食，奇峰演出既有戲金（薪酬），亦可讓一家飽肚，可說是一舉兩得。除了河內的演出，遇上有戲在海防上演，奇峰更會自行乘三、四小時火車，與戲班會合，粉墨登場。粵劇是一門綜合藝術，唱、打、唸、做，缺一不可。一個八、九歲的孩子，能夠掌握多種技巧，

在台上演出自若，絕非易事。從多元智能的角度看，在八個範疇的多元智能中，粵劇演出最少需運用五個範疇的智能，包括語文、空間、肢體運作、音樂和人際。一般來說，孩子在成長的時期，各項智能會慢慢發展，但奇峰年紀小小，已可以掌握和融滙多種智能，並將它們運用到演出藝術之上，無怪當時的觀眾都稱他神童，喜歡看他做戲。命運不單將奇峰安排於粵劇之家出生，也為他在智能和體格上充足裝備，究竟是他挑上了粵劇，抑或粵劇選擇了這個孩子，實在不易算清。

一九四五年八月六日，第一枚原子彈在日本爆發；八月十五日，日皇宣佈投降。九月二日，日本代表在美軍戰艦上簽署無條件降書，二次世界大戰正式結束。戰勝國中國代表越南接受日本的投降，國民黨雲南省政府主席盧漢，在九月二十八日到達河內，主持受降儀式。除了盧漢的雲南部隊，當時還有駐桂西的張發奎屬下部隊在河內活動。同月，胡志明於河內宣佈成立越南民主共和國，簡稱越盟；而法國殖民政府亦重返政治舞台。鑑潮嫂一家和歐亞千萬

的民眾一樣，為戰爭結束而興奮，亦急切盼望家人的團聚。和平後，馮俠魂夫婦再到越南做戲，練戲後奇峰為師父按摩。師父多次望著奇峰，欲言又止，最後還是按捺不住，壓著聲音對奇峰說：「孩子，你父親已過身，千萬不要向母親說，免其傷心。」

接到這樣的噩耗，還是孩子的奇峰，又怎能忍下去，回家後如實告訴母親。鑑潮嫂驚聞噩耗，即時吐血，嚇得孩子們惶恐失措。奇峰及時想起在戲班認識那位懂醫術的國軍哥哥，便衝出家門求救。國軍哥哥讓母親服了些草藥，才轉危為安。當時，奇峰眼前最大的責任是侍母養病，和照顧三個弟弟的起居飲食，一時間也無暇消化喪父之痛。過了不久，盧漢和張發奎的部屬相繼退出越南，國軍哥哥臨行前到奇峰家，對鑑潮嫂說：「嫂子，你無依無靠，一個人帶著四個孩子，生活實在艱難。我和奇峰相處久了，很喜歡他，不如讓他跟我回國，我會待他如親兒。」鑑潮嫂想起自己孤兒寡婦，一時悲從中來，也不知怎回答，只是含淚望著家中最大的男丁奇峰。

十歲的孩子，第一次選擇自己的命運，奇峰決定留下。

第一章

❀

戰火造就粵劇神童

李奇峰談
「薛、馬、桂、白、廖」

「薛、馬、桂、白、廖」是粵劇的五大流派，行內對「薛」、「馬」、「桂」、「廖」分別指薛覺先、馬師曾、桂名揚、廖俠懷均無爭議，但對於「白」是指

哪一位宗師，卻有不同的説法。一般國內出版的刊物，均指「白」是白駒榮，但一般的香港觀點卻認為是白玉堂，李奇峰也支持這個説法。

他指出，白駒榮與白玉堂兩人，均在粵劇發展史上有重要的地位，但兩人的輩份不同。白駒榮與朱次伯首倡以廣州方言唱粵劇，從此改變了粵劇的演唱語言，由全「官話」演唱，演變成以粵語為主。白駒榮更有「小生王」之稱，一九一七至一九二五年間是省港大班「周豐年」的正印小生，但由於眼疾的問題，三十年代末開始淡出香港劇壇。白玉堂的「大審戲」、「官生戲」享譽全行，三十年代末，

46

粵劇在香港如日中天，三大省港班霸
——「太平劇團」、「覺先聲劇團」、
「興中華劇團」在香港爭雄競艷，而
「興中華劇團」的台柱就是白玉堂。
因此，從輩份及演出活躍年份而論，
李奇峰主張粵劇五大流派中的「白」，
應為白玉堂，而不是高一輩的白駒榮
（一八九二─一九七四）。

薛覺先

「我最仰慕的宗師是薛覺先，他是文
武生，出來的台型已是『正主』格局，
但他不會局限文武生的角色，願意作
出不同嘗試，反串旦角，鬼馬造型又
得，唱腔方面又『正規』，各方面的
表現均優秀。粵劇有一套自己的美學

表演流派	生卒年份	行當
薛覺先	1904-1956	文武生
馬師曾	1900-1964	以丑生著名，也演文武生
桂名揚	1909-1958	文武生
白玉堂	1900-1994	文武生
廖俠懷	1903-1952	丑生

觀，對每個行當有特定的氣質要求，例如文武生，戲曲故事內的男主角，一般是節義忠烈之輩，有些藝人的相貌氣質根本不符合文武生的要求，縱使他有多想做文武生，觀眾也不會接受。正如花旦亦有花旦的格局，這些要求是戲曲文化好幾百年累積而來，沒有科學的理據，是民族的共同心理要求。波叔梁醒波最初也是做文武生，但他最出色還是演丑生，這不關乎演，是氣質的問題。所以「叔父」看年輕演員，一看就知道他應該向哪個行當發展。個個藝人均想做角，但不是想做便可以，要看天賦條件。做戲真是不容易，唱做唸打，還可以苦練，但是人的長相和氣質，可不是後天能夠

改變的。從另一角度看，在以往粵劇興旺的日子，個個行當都可以有出頭，你好戲，加上可按專長來度戲、度腔。有了最能表現老倌個人風格的戲或場口，觀眾愛看，亦有後輩模仿，自然成為一個演出流派。」

馬師曾

「馬師曾與薛覺先同樣多才多藝，『薛馬爭雄』絕不是浪得虛名。但在我心目中，馬師曾最擅長演的還是丑角。他也喜歡演文武生，演出往往也能恰如其份，但還是演丑角最出色。」

李奇峰曾見證馬師曾先演《呆佬拜壽》，演罷後時間尚早，便再加演一

場《趙子龍催歸》。剛演完丑角呆佬，立即轉身換妝演趙子龍，一晚演繹丑生和文武生同樣出色，可見馬師曾的深厚功力。

桂名揚

「桂名揚擅演武場，任劍輝最仰慕的就是桂派。我印象中他演《趙子龍催歸》和《甘露寺》十分精彩。武戲，接下來演得好，就要數陳錦棠。先徒弟，陳錦棠與師父薛覺先非常親厚，由他稱薛覺先為『嗲吔』可見一斑）和林家聲，林家聲一系列的『才子佳人＋武打』作品，如：《無情寶劍有情天》、《雷鳴金鼓戰笳聲》，已成為現時的經典戲碼。」

白玉堂

「白玉堂是文武生，他的大審戲和官生戲可謂一絕。年輕時看白玉堂《三審玉堂春》的大審場面，到現在仍記憶猶新。在公堂戲裏，主審的清官，是觀眾的焦點所在。白玉堂的演繹，除了有文官的英名和精明的心思外，遇上複雜的案情，全盤掌控審訊的節奏和氣氛，從細心推敲、大膽假設、小心求證到嚴刑叩問，一張一弛，扣人心弦。到最後在清官機智與勇敢的盤問下，正義得到伸張，觀眾大快人心，感覺是坐了一轉正義過山車。白玉堂之後，我見過能好好拿捏大審戲的只有羅家寶，他的《清官審節婦》

也是出色的大審戲。我自己演戲，也是走白玉堂的路，文中帶武。」

李奇峰少年時代，遇上白玉堂赴堤岸演大審戲，當晚奇峰就算沒有被派角色，也會主動向提場要求裝身當一「朝臣」出場，近距離觀看，可見白玉堂的大審戲魅力驚人。

廖俠懷

「廖俠懷是極出色的丑生，我曾看他演《啞仔賣胭脂》，啞仔一直跟著老婆，沒有對白和唱段，但配合燈光效果，唱的盡是心聲，而他的唱法非常特別，將啞仔的想法和感情，表達得淋漓盡致。廖俠懷除了演得出色，創

意也無限，連《甘地會西施》也想到。廖派的傳人不多，許英秀就是學他的。」

後來香港的『丑生王』梁醒波，也是甚麼丑角也演得出色。但廖俠懷反串也出色，礙於波叔的身形，反串的戲路較廖俠懷窄。廖俠懷演技精湛，加上風格獨特的唱腔及編劇的天份，足以成為一派的宗師。」

據李奇峰憶述，五大流派的「宗師」及其他當紅老倌，在香港戲行內均有暱稱，但對其由來卻不太清楚：

馬師曾	大哥
陳錦棠	一哥
黃千歲	二哥

白玉堂　　三叔

靚次伯　　四叔

薛覺先　　五叔

麥炳榮　　六哥

譚蘭卿　　六姑

廖俠懷　　七叔

桂名揚　　八叔

白雪仙　　九姑娘

李奇峰談父親李鑑潮

奇峰自少與父親分離，但有些關於父親的記憶卻深印腦海，例如：父親長期在大東酒樓包下兩張飯枱，午飯時段，想找演出機會的粵劇伶人會自行摸上酒樓找鑑潮叔。任劍輝任姐也曾向李奇峰說：「無地方撈（沒有演出工作），就揾（找）鑑潮叔啦！」李奇峰從藝人們對其父親的尊敬，也可推想父親李鑑潮待人必定親切。此外，從一些前輩對父親的尊敬，奇峰也得知父親如何待人接物。

名角曾三多在越南演出，當時李鑑潮已於戰爭期間離世，但曾三多知道李鑑潮的妻兒也在安南，便親向李奇峰母親提出，要到他們家向李鑑潮的靈位上香。由於居住環境簡陋，母親連番推卻，但曾三多依然堅持到訪，令李奇峰一家人感動不已，亦可證鑑潮叔如何善待同業。

當年李鑑潮在香港粵劇壇，不單止是班主（出錢投資戲班演出），也是編劇、班政（負責戲班的日常運作），也是安排伶人走埠安南、金山（三藩市）、小呂宋的中間人（即今日的經理人）。能夠總攬不同崗位的工作，才智和魄力缺一不可，加上他的人緣，李鑑潮實在是罕有的戲行幕後全才。

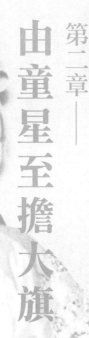

第二章——

由童星至擔大旗

越南是廣東以外另一粵劇重鎮，很多省港名伶都會過埠演出。在越南戲班邊學邊做的李奇峰，從前輩身上不斷汲取養份，漸露頭角。

一九四六年 河內，越南

十歲孩子的日常生活，大致是以讀書和玩耍為主，比較懂事的孩子或會幫忙家務。奇峰在河內上學讀書，學習越南文，頗易上手，因為學懂了拼音的基本規律後，便可將越南的説話拼出來。十七世紀，葡萄牙、西班牙、法國等傳教士初到越南，以拉丁拼音記錄越南人的説話用語。當時越南沒有自己的文字，雖然曾一度創造「喃字」，卻未有廣泛流行，一向皆以漢字為書寫文字。越南成為法國殖民地後，法國人進一步整理這套以拉丁拼音為主的文字，再加上一些本地化的發展，到十九世紀末，越南文已成為一個獨立的體系。

雖然學校不會教授漢字，但由於演出的關係，奇峰需要背誦大量的歌詞和台詞，他對於漢字和中國歷史、典故的認識，全賴粵劇。演出粵劇，除了可多識漢字、幫補家計，它也是一個重要的社交場所，奇峰可從來自不同省份的伶人口中，得知各地的最新資訊。粵劇還有一些神奇的作用，讓奇峰暗自喜悦

和驕傲。每次站在台上做戲，所有觀眾均看著他，他的一舉手、一投足、一言一曲，皆牽引著觀眾的情緒，哭笑由他擺佈。因為這份莫名其妙的滿足感，奇峰越喜歡演戲，便越有心機學戲、做戲，表現亦越來越好。

除了上學和偶爾在假期做戲外，奇峰也需要幫忙家務和照顧三個弟弟。一個少婦，帶著四個孩子生活，實在艱難。鑑潮嫂靠經營小生意度日，主要買賣輕型農產品及手作的日用品，也養點禽畜幫補家計；奇峰每天放學後，也要挑水回家，幫忙做飯。一天，他挑水回家，難得見到早收檔的母親，她手中執著信件，心事重重。鑑潮嫂叫奇峰坐下來，讓他先讀信，然後對他說：「姨丈一家在堤岸混得不錯，叫我們到那邊一塊生活。與其依靠親人，不如……」

母親低著頭，一吞一吐再說：「藥材舖老闆今天跟我說，不介意你們四兄弟，願意娶我……一同打理藥材舖……有個依靠，總比孤兒寡婦強；有自己的家，總比寄人籬下好……」儘管奇峰對父親的印象已模糊，但他想也不想，便大聲回答：「媽，我只得一個爸爸，我不要其他人做我的爸爸……媽，你信我

鑑潮嫂呂少紅及四名兒子，右二為李奇峰。

吧，我可以賺錢養你和弟弟，我不讀書，入班做大戲。我們到堤岸找姨媽他們，堤岸那邊有很多戲班，我一定可以入班。你不要改嫁啦！」鑑潮嫂望著嚎哭的奇峰和三個稚幼的孩子，思考著怎樣才可以讓孩子們明白：「我也需要一個肩膀讓我依靠，渴望得到照顧和呵護。我只想安定下來，有自己的家，有一個伴，同時讓孩子們結結實實長大，便心滿意足了。實在太累了，這幾年流落異鄉的生活，身心俱勞，望著鏡子，也認不出自己來。孩子們，讓媽媽歇下來，可以嗎？」

三、四十年代　堤岸，越南

隨著二次大戰結束，歐亞各國社會均全力進行戰後重建，唯中國的國情依舊熾熱，大好江山繼續上演國共內戰。內戰虛耗國力，兄弟內訌，傷透人心，然而各省戰情不一，在戰禍暫緩的地區，人民唯有依樣生活，並靠文娛節目暫忘憂憤。在戰時四散的粵劇藝人，紛紛回國發展，廣州和香港再一次成為

粵劇的大本營。一九四七年，非凡响劇團在廣州粉墨登場，由何非凡和楚岫雲擔正演出馮志芬新編的《情僧偷到瀟湘館》，打破粵劇紀錄，連演了三百多日。同年，新馬師曾、陳錦棠、余麗珍組成龍鳳劇團，大受歡迎，新馬的演出，無論是文武生抑或反串旦角，觀眾皆拍案叫絕。當時，紅伶連同他們的大賣戲寶，巡迴演出，實屬閒事。何非凡和楚岫雲的《情僧偷到瀟湘館》，便於一九四八年到香港高陞戲院與戲迷會面，廣告大字標明此劇：「曾經轟動廣州百萬市民 浩浩蕩蕩百勝雄師襲港」。「情僧」何非凡和「生黛玉」楚岫雲在港造成的哄動，實不下於廣州。當時除了廣州和香港兩地，亞洲還有另一個粵劇重鎮，也是藝人們最熱門的走埠地點——它就是越南的堤岸（泛稱西貢，即現今的胡志明市，當時西貢設有十一個行政郡，堤岸在第五郡）。

粵劇藝人走州府演出，與粵劇發展的歷史幾近同步，若說粵劇是中國第一種地方戲曲在海外演出，也絕不是誇張自擂之言。根據老藝人的口述記錄，最早於光緒三十年（一九○四），已有越南戲院到廣州聘藝人（即「訂人」）演出。

廣州八和會館成立於光緒十五年（一八八九），十五年後已有藝人走州府，可見粵劇伶人為生計走埠演出的悠久傳統。走州府，也可分為兩大路線——「南洋線」和「美洲線」。「南洋線」包括越南的堤岸、新加坡、馬來西亞、泰國、印尼、菲律賓等地；「美洲線」則指三藩市、加拿大、墨西哥和南美秘魯等地。

最初，粵劇藝人在美、加一帶演出，相信與清末中國大量華工被「賣豬仔」，到美洲築鐵路不無關係。當時輸出華工的，主要是廣東一帶的沿海城市，待這些說廣府話的華工，或早期移民在海外發跡變泰後，自然需要屬於自己的娛樂，遂特聘粵劇伶人到當地演出，以解思鄉之情。此外，也有一些粵劇藝人隨著大輪船外出謀生，之後長居海外並繼續演出粵劇。一些在海外打出名堂的藝人，更會被聘回流中國演出，民國時期著名伶人金山炳就是好例子。

在二十世紀初的堤岸（約五四運動前後），已有不少戲院上演粵劇，包括競南戲院、同慶戲院（後易名巴黎戲院）和大同戲院（後易名大舞台戲院）。丑生豆皮元曾在堤岸演出達三年之久；新靚就亦曾於一九二一年在大同戲院

演出。到了三十年代，有更多已成名的藝人陸續到堤岸演出，可見堤岸觀眾的經濟能力和品味，實與廣州和香港這些大埠看齊。有「雙王」之稱（即花旦王和滾花王）的千里駒，在三十年代初到越南演出三個月，大受歡迎。其後，馬師曾連同半日安等到西貢登台，演出其名劇《佳偶兵戎》、《呆佬拜壽》等。期間遇越南水災，樂善好施的馬師曾，更主動舉行義演，籌款賑災。馬師曾的技藝和善行，深得越南人士的愛戴和認同，有些商戶看準商機，在馬師曾的同意下，以其為商標，在當地推出「馬師曾通帽」、「馬師曾腰巾」等，可見當時紅伶的非凡魅力和市場價值。

與馬師曾齊名的薛覺先，亦曾於一九三〇年組南遊歌舞團到越南演出《白金龍》、《姑緣嫂劫》等名劇。一九三三年，陳非儂和宮粉紅的非儂劇團在大舞台戲院的重金禮聘下，到堤岸演出。陳非儂在《粵劇六十年》中記述：「我在越南登台，大受歡迎。第一晚公演時，戲院門口的鐵閘也被擠破。在堤岸演滿一個月後，又往北越海防中國戲院演出，亦大受歡迎。」當時越南北面

的海防連附近六個省，約有七至八間戲院有上演粵劇，但卻未能支持戲班的長期演出，因此走北越線的藝人，大部份需要穿梭數省演出。

在抗戰期間，很多戲班經廣西到河內、西貢等地演出，奇峰的師父馮俠魂和楚岫雲，就是在一九四四至一九四五年間由廣西入越，在海防演出時重遇鑑潮嫂一家，並收奇峰為徒。鑑潮嫂的同門「師弟」新俏仔（即郎筠玉），也在抗日期間與名伶靚少佳，長駐堤岸演出。鑑潮嫂呂少紅一度是廣州全女班劇團的小生，當時班主為了招徠觀眾，特地在大新公司門前（劇團在九樓演出），掛起同門「師弟」的大頭相作廣告，並標明：「新紮老倌，俏妙非常，仔細殺食」，自始「師弟」的藝名就叫「新俏仔」，人稱「仔姐」。

呂少紅自從與鑑潮叔結成夫婦，由廣州移居香港，雖少了與「師弟」來往，但仍不時觀看她在港的演出。一九三七年，「仔姐」加入任劍輝、陳皮鴨領班的鏡花艷影全女班，在香港的高陞戲院演出，當時她以第二個藝名「郎紫峰」

行走江湖。四十年代初，鑑潮叔是滿有江湖地位的班政和編劇，在戲行事務

上不時與「仔姐」往來，更介紹「仔姐」到菲律賓走州府，而「仔姐」的第

三個藝名，也是出自鑑潮叔手筆。在「仔姐」離港前，鑑潮叔建議她改名為。

當時有一名愛國男花旦叫馮玉君，在港演出時在台上大喊抗日，雖被逐出境，

卻獲得「愛國優伶」之雅號。鑑潮叔遂建議「仔姐」改名為「郎玉君」，但

宣傳品卻誤將「郎玉君」排成「郎筠玉」，唯有將錯就錯。這個藝名一用就

是四十年，「仔姐」亦以「郎筠玉」這個藝名一步一步紅起來。

郎筠玉在菲律賓演出後，輾轉到了越南的海防，並在一九四一年結識了名伶

靚少佳，當時他正領軍勝壽年在海防演出。靚少佳賞識郎筠玉的演藝天份，

便將男花旦千里駒的技藝傳授郎筠玉。郎筠玉遂由生角轉攻旦角，靚少佳一

直在旁鼓勵和支持，二人最後更結成秦晉之好。勝壽年在海防演出後，便南

下堤岸並長駐新同慶演出，直至抗戰勝利後才回到廣州發展。有「翻生千里

駒」之稱的一代名伶郎筠玉，紅透省港數十年，她所演的《花木蘭》和《仕

靚少佳與郎筠玉夫婦（廣東八和會館提供）

林祭塔》，深得觀眾的心。一九四二至一九四五年間，青年時代的「師兄弟」呂少紅和郎筠玉，同樣身處越南，卻一個在北方的河內，一個在南邊的堤岸。

在抉擇再婚的關節上，如果郎筠玉當時在鑑潮嫂身邊，以女性密友的角度提供意見，鑑潮嫂的決定會否來得容易一點？

一九四七年底　河內，越南

一九四七年快要完結，鑑潮嫂終於放棄了再婚的念頭，帶著孩子們由河內來到堤岸，投靠姐夫一家。對一名帶著四個孩子的單親母親來說，這個決定或許比再婚更加冒險，但為了顧及奇峰和孩子們的感受，鑑潮嫂唯有咬緊牙關硬捱下去。母親為了孩子所作的犧牲，孩子大多不會即時察覺，甚至視之理所當然。

數十年後，雙鬢斑白的李奇峰，在述說母親放棄再婚一事時，慨嘆自己少不更事，妨礙了母親追求幸福。究竟奇峰當時的反應，對呂少紅的影響有多大？

若呂少紅選擇再婚，她和幾個孩子的命運會否完全改變？答案，只有蒼天才

有頭緒。人的一念，往往改變了自己的命運，甚至影響身邊至親，或其他過路人的軌跡；而箇中的趣味是，你從來不會事先知道這一念的威力——今回是漣漪輕泛，抑或是分割紅海。

一九四八年 堤岸，越南

四十年代末的堤岸，市面一片繁華，西貢更是當時華人聚居的重要城市。法國殖民政府未有於二戰結束後退出越南，反而與胡志明建立的越南民主共和國（簡稱越盟）經常發生衝突。一九四六年十一月，法國與越盟正式開戰，越盟暫時被壓下去。當時越南民間有另一股聲音，要求法國考慮英聯邦的做法，讓越南人自己當家作主。因應越南的局勢和世界輿論，法國於一九四九年六月十六日扶植保大帝（越南阮氏王朝的最後一任君主），成立越南國，定都西貢。當時大部份不認同越盟的國人，都南遷至西貢，當中包括大量的華人，但越南國是傀儡政權，法國在越的勢力未減。一九五四年，越盟得到中國和蘇聯

的支持，打敗法軍，宣告獨立。由於在印度支那半島的戰事連番失利，法國決定全面退出印度支那半島。在日內瓦會議中，北越（越盟）、南越（越南國）、柬埔寨、寮國均告獨立，除了訂明以北緯十七度為界，劃分越南為南、北越外，更訂明於一九五六年進行大選，為統一國家鋪路。南越的保大帝在一九五四年六月任命親美的吳廷琰為首相，一九五五年十月二十三日，南越先進行了一場公投，對壘的是保大帝代表的君主政體和吳廷琰建議的共和體制，結果保大帝落敗。一九五五年十月二十六日，吳廷琰宣佈越南共和國成立，並由他出任第一任總統，仍然定都西貢。期後吳廷琰更宣佈，取消預定於一九五六年舉行的全國公投；一九五九年北越欲統一越南，發動戰爭。南越的吳廷琰於一九六一年請求美國介入，越南戰爭正式掀幕。一九六三年南越政變，吳廷琰被暗殺；至一九七三年南北越簽訂停火協議，美軍才撤出越南。一九七五年，南越被北越和越南南方民族解放陣線（西方人稱之為越共）所滅。一九七六年，越南社會主義共和國正式成立。西貢，曾經是保大帝的越南國和吳廷琰的越南共和國之首都；雖然越南的政局長久混亂，但在一九四五至一九五九年間的西貢，

人民生活相當繁榮和富足，這點可從粵劇演出的興盛得到印證。

鑑潮嫂的姐夫是戰後怡和洋行於越南的買辦，一家在西貢生活，尚算富裕。

一九四七年，姐姐多番寫信催促鑑潮嫂帶同孩子們移居西貢，互相照應。

一九四八年，鑑潮嫂舉家落腳西貢，當時郎筠玉已和靚少佳回廣州發展，兩人緣慳一面，「師兄弟」就是欠了點緣份。好些時候，就算是母子，短了緣份，也會造成百般遺憾。鑑潮嫂的第四個孩子，跟父親留在廣州灣，生死未卜。她的第五個孩子，在海防出世，與父親緣薄，父子沒有在人世間相認的機會。現時，鑑潮嫂的唯一願望是一家人能在西貢長住下來，四個孩子健康成長，便心滿意足。

在西貢過活，與在河內時沒有太大的分別，鑑潮嫂繼續經營小買賣、孩子們繼續學業，奇峰在課餘時間繼續演戲，幫補家計。十歲開始在海防演戲，被譽為神童的奇峰，在越南粵劇界薄有名氣，很容易便在堤岸的戲院找到空缺，

69

繼續當童星。無獨有偶，不單越南有粵劇童星，香港和澳門也同時出現了兩個不可多得的童星。澳門的童星是個女孩子，叫鄭碧影；香港的童星是男的，叫羽佳。三個童星皆出生於三十年代，較年長的是鄭碧影，六歲左右的她便上台參演《花木蘭》。一九四四年，十三歲的鄭碧影已於新聲劇團客串演出，當時新聲的頭牌是任劍輝、歐陽儉等。新聲的編劇徐若呆，更特為這名小童星編寫劇本，包括：《小孟嘗》、《小愛神》等，小小年紀的鄭碧影已成為新聲的矚目小生。任劍輝、歐陽儉、靚次伯和陳艷儂，更曾聯名送贈刻有「神童」字樣的金牌予這位小拍檔。香港的神童羽佳，年紀則比奇峰小一點點，他與奇峰的身世也有點接近，父母均是戲行中人。羽佳的父親是小武翟善佳，母親是花旦周少英。一九四二年左右，七歲的羽佳便以神童之名登台，專演小武；一九四八年，組成羽佳劇團，更接拍了多部電影，如：《哪吒鬧東海》、《石鬼仔夜戰五虎將》等，羽佳可說是四十年代參與最多電影演出的童星。

三位粵劇神童，雖然在兒時未有機會同台演出，但總有一天，粵劇還是會將他們連結起來。

一九五〇年，十五歲的奇峰已在堤岸獨當一面，擔上了神童班（以孩子為主的戲班）的小生。當時在香港，也是新人輩出，新戲寶陸續出現，令粵劇在香港的發展更上層樓。以一九五〇年為例，新劇一部接一部，觀眾不愁沒有好戲看，只愁一票難求。三月，錦添花劇團的陳錦棠拍芳艷芬、黃千歲，推出《董小宛》，這三位伶人的組合，觀眾百看不厭。馬師曾和紅線女的新東方劇團，同月上演《花燭夢殘花燭蕊》、《醋紅娘》等。四月，非凡响的「情僧」何非凡，拍上海妹演出《惜花人碎落花心》；錦添花則推出《花蕊夫人》。大鳳凰劇團於五月上演李少芸編劇的《光緒皇夜祭珍妃》，新馬師曾演光緒，其主唱的「怨恨母后，幾番保奏都不能為我分憂」，成為日後的經典名曲；余麗珍飾演的珍妃和廖俠懷反串扮演的慈禧太后，均為人所樂道。碧雲天的鄧碧雲和羅品超，於同月推出《紅菱血》，是唐滌生的作品。六月，覺先聲推出也是唐滌生編劇的《漢武帝夢會衛夫人》，由薛覺先、芳艷芬領銜主演。同月，新馬師曾拍紅線女，以寶光劇社名義上演潘一帆編劇的《宋江怒殺閻婆惜》。

七月，覺先聲上演李少芸所編的《陳後主夜投胭脂井》，仍然由薛覺先拍芳艷

芬。錦添花九月上演《隋宮十載菱花夢》，到十月尾則推出《火網梵宮十四年》，此劇更是由任劍輝、白雪仙聯合陳錦棠、芳艷芬演出。以上兩齣新劇，均同樣出自唐滌生的手筆。十月初，新馬師曾拍芳艷芬起班大龍鳳，推出的也是唐滌生編寫的《魂化瑤台夜合花》。僅一九五〇這一年，粵劇演出不斷，大部份也是新劇。當時唐滌生已是當紅的編劇，其產量驚人，粗略估計，他在一九五〇年推出了最少二十三部新劇。與他平分春色的編劇還有李少芸、潘一帆等。至於演員方面，薛覺先、馬師曾、上海妹等雖然還活躍台上，但一批新紥當紅演員的氣勢相當凌厲，大有後浪推前浪之勢。生角有陳錦棠、何非凡、新馬師曾、任劍輝、麥炳榮等，且旦角方面有芳艷芬、紅線女、余麗珍、鄧碧雲、鳳凰女等。

在五十年代的香港，除了粵劇演出當旺以外，將粵劇拍成電影也是一股風氣。據余慕雲統計，香港五十年代約出產了五百一十五部粵劇戲曲電影，約佔這時期電影的三分之一。而據香港電影資料館所編的《香港粵語戲曲電影片目》，

72

則是三百八十三部。最初老倌們對將粵劇拍成電影，有不同的看法，有人喜歡有人愁，福和禍從來也是好朋友。喜歡的是粵劇藝人多了一個餬口的途徑，而且影片賣埠，也可增加演員在香港以外地區的知名度；憂心的是電影之流行，會否減少觀眾入場看戲的意欲。片商方面，對拍攝粵劇電影情有獨鍾，一來紅伶保證了票房，再者因為場景集中，拍攝成本較低。伶人對拍攝的劇目非常純熟，拍攝的速度自然快，快者約十天便可完成一部，片商的投資回報期比其他戲種為短。此外，入場看大戲，對一般市民大眾而言，始終是昂貴的娛樂，怎及得上看電影般便宜。當時打工仔的平均月薪，約為數十至一百元不等；看首輪粵語片，戲院的前座收費由七角至一元七角不等，但一張大戲的票約是電影票價的十倍。以上種種原因，讓粵劇電影大為風行，所有當紅的老倌也會拍攝電影。剛推出的粵劇，如果得到觀眾的歡迎，不出一年，便會推出該劇的電影版。戲曲電影的流行，進一步繁榮了粵劇。看過老倌的現場演出，看電影總不是味兒；而電影那批觀眾，誰不希望親睹偶像的演出？五十年代香港的藝壇，無論是演劇和電影，也是粵劇的天下。至於廣州，新中國剛成立，

百廢待興，也有不少粵劇藝人回國發展。楚岫雲與呂玉郎自一九四九年組成永光明劇團後，大受歡迎，成為廣州的長壽班霸，演出經年，首本戲包括《劉金定斬四門》、《平貴別窰》等。

一九五〇──一九五八年　堤岸，越南

五十年代的越南堤岸，是華人聚居地，放眼盡是中文或中越雙語的商戶招牌，走上街會以為自己身處中國某個城市，難怪堤岸有「小上海」和「小香港」之稱號。粵語在堤岸非常流行，就連少數住在堤岸的印度商人也會說廣東話。以廣東話為主的粵劇演出非常頻繁，直迫香港和廣州這兩個粵劇重鎮。治安方面，比起四十年代的太平洋戰爭期間，五十年代的堤岸可說是天堂。靚少佳、郎筠玉在堤岸的日子，日本、法國、保大帝等不同的政治勢力互相拉鋸，社會秩序混亂，地方土豪橫行。勝壽年演出期間，也有不少驚險的傳聞，例如：綁架藝人、藝人收到附有子彈的恐嚇信等，相信大部份也是求財的惡棍所為。

但到了五十年代，越南政局算是暫穩下來，保大帝的越南國和吳廷琰的越南共和國，均以西貢為都。首都的治安雖偶有暗湧，但藝人的演藝活動大致上安全，戲院夜夜笙歌。

在一九五〇至一九六〇年間，堤岸有多間以演粵劇為主的戲院，包括：新光戲院、大光戲院、中華戲院、新同慶戲院、三多戲院、大世界遊樂場的北舞台、娛樂戲院和豪華戲院。當時這些戲院大多設有自己的戲班，班主們更會從香港、廣州，邀請紅伶坐鎮登台，以過江伶人號召觀眾，並與自家戲班的演員聯合演出。堤岸的戲行也有編劇坐鎮，當時頗有名氣的開戲師爺是梁心鑑，其作品《玉女懷胎》，更被鄧碧雲帶到香港演出。音樂方面，頭架（伴奏隊伍內吹、弦樂器的領導）黃候萍和掌板（擊樂樂器的領導）高根（現今香港著名掌板高潤權之父），也是不可多得的人才。

本地演員方面，除了越南本土的藝人，也有不少是在抗日期間到越演出後，就

此留下來的藝人，如廖金鷹和陳燕儂就是在越成婚，落地生根的。至於演員的待遇，堤岸可是第一流。據譚倩紅憶述，正印花旦的台金是每日港幣二百元，演員大多住在戲院內，主角們各有獨立的房間；每位主角至少有兩個專人服侍，一個管衣箱，一個打雜。提起到越南登台，白雪仙也指出當時到越南的台金，是香港的雙倍，甚至是三倍。由香港坐飛機到越南，只消數個小時，卻是待遇優厚，不少紅極一時的伶人，也願意應聘走埠。

一九五一年，奇峰告別童星的行列，加入了新光戲院的成人班。第一台戲，便遇上過江的「生紂王」羅家權和雙十年華的李香琴。之後，大老倌如走馬燈般，逐一亮相堤岸。這些前輩得知奇峰是故人鑑潮叔的兒子，自然多加照顧，也會格外用心指導其演出；奇峰也從他們的回憶中，一點一滴收集父親的身前軼事。前輩們大多喚奇峰為「奇仔」，他們在越南演出一段時間便離開，但是晚晚在台上的悲歡離合，讓奇仔與這批當時得令的老倌，建立了相當的感情。

大老倌以外，當然也有不少新紮的年輕藝人到越南演出，他們與年紀相若的

奇仔自然更加投契。此時候，粵劇不單養活了奇峰一家，讓奇峰結織到很多藝壇朋友，也讓其學曉粵劇演出的十八般武藝。大老倌們在越演出，絕不欺場，除了演出自家的首本名戲外，也會搬演傳統粵劇的各式排場戲。身為後輩的奇仔，不單有機會親睹各大老倌的台上真功架，更有機會向他們「偷師」，遇上隨和的老倌，更會主動點化奇仔。這段時間，可說是奇峰向他們「偷師」的特訓期，所學到的技藝，終身受用。在這期間奇仔曾遇上的大老倌多不勝數，包括：薛覺先、桂名揚、馬師曾、白玉堂、靚少佳、新馬師曾、何非凡、陳錦棠、任劍輝、梁醒波、半日安、歐陽儉、余麗珍、芳艷芳、白雪仙、紅線女、陳好逑等，天上繁星，粒粒生輝。

省港藝人走埠，一般只是主角駕臨，再由當地的駐場演員作綠葉陪演。

一九五二年，十七歲的奇仔就有幸被薛覺先欽點，與他同台演出。薛覺先的覺先聲在一九五〇年演出過《漢武帝夢會衛夫人》和《陳後主夜投胭脂井》後，便再沒有以覺先聲的班牌作演出。有傳聞薛覺先曾在戰時受傷，記憶受創，舞

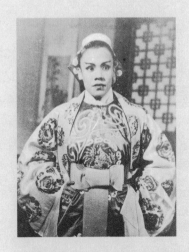

| 余麗珍 |

| 新馬師曾 |

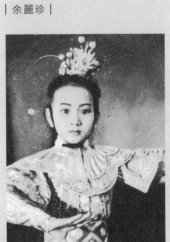

| 羽佳 |

| 陳錦棠 |

| 李奇峰年輕時收集粵劇名伶的照片，相當於現代的「明星卡」。 |

｜羅艷卿｜

｜鳳凰女｜

｜鄧碧雲｜

｜譚蘭卿｜

| 白雪仙 |

| 薛覺先 |

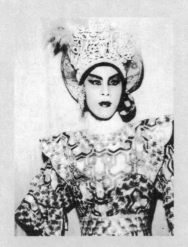

| 任劍輝 |

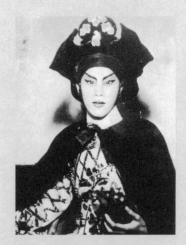

| 任劍輝 |

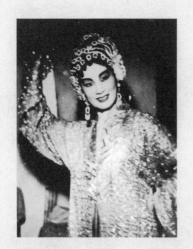

| 紅線女 |

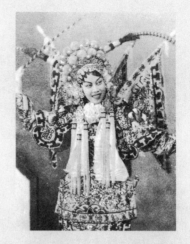

| 芳艷芬 |

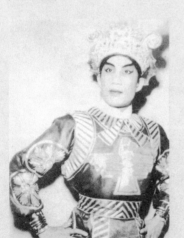

| 羅品超 |

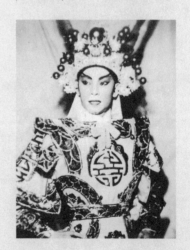

| 黃鶴聲 |

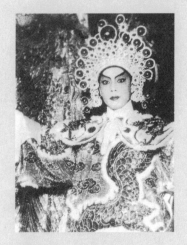

| 黃千歲 |

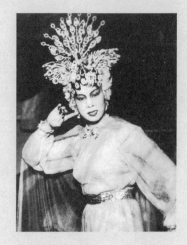

| 秦小梨 |

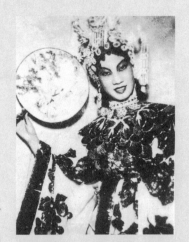

| 任冰兒 |

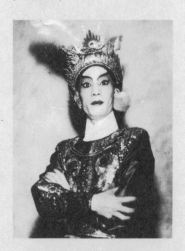

| 何非凡 |

台上的表現大不如前，一九四六至一九四七年間曾幾度停工養傷。一九五○年，薛覺先以旅行劇團名義，曾到新加坡和馬來西亞登台，當時有份參與演出的花旦譚倩紅，親證薛覺先的舞台演出水準依舊，還晚晚換戲。一九五二年，薛覺先再以旅行劇團名義到越南演出，奇峰曾與他合演的，就是當時的《姑緣嫂劫》。演小太監的奇峰，應該在皇上薛覺先唱出「有陰風吹陣陣、陣陣陰風、寒風透骨、夷伊，把我衿祺冷透」時，為他披上雪褸。但在初排戲時，奇峰早了為薛覺先披上雪褸，薛覺先厲一厲眼，不怒而威地說：「你怎知我凍？」這一厲讓奇峰謹記，就算是當小配角，也要聽不同角色的唱詞，依曲詞來做戲，這可是做戲的基本要求。從薛覺先對小角色的嚴謹要求，可見他對演戲的認真。

台上的薛覺先對演戲一絲不苟，台下的他待人則非常友善，排戲完畢，會帶同演員去飲茶，也不會忘記下欄的小角色，因此奇峰經常跟薛覺先一塊飲茶吃飯。儘管不是同枱，但能夠跟當時得令的大老倌薛覺先一同吃飯，也是奇峰的

美好回憶。薛覺先返港後，加入馬師曾和紅線女的真善美劇團，參與《蝴蝶夫人》和《清宮恨史》，後於一九五四年和妻子唐雪卿返廣州定居。一九五六年十月三十日，薛覺先在演出《花染狀元紅》時感不適，但堅持演至謝幕，翌日離世。一代粵劇鉅星，就此隕落，留下來的經典戲寶和歷史痕跡，豐富了中國的藝術和文化。

與薛覺先齊名的馬師曾，同樣選擇了回國發展，他與紅線女比薛覺先夫婦遲了一年到廣州。馬師曾於一九五六年出任廣東粵劇團團長，並與紅線女推出名劇《搜書院》；一九五八年，廣東粵劇院成立，馬師曾當院長，並籌劃了《關漢卿》。由一位對粵劇不離不棄、能編能演的全能藝人，編演元曲第一大家關漢卿的一生，相信馬師曾改編田漢的話劇《關漢卿》時，回想自己的戲行經歷，必然百般滋味湧心頭。馬師曾、紅線女與中國粵劇團於一九五九年出訪朝鮮及一九六一年到訪越南時，也是演出《關漢卿》。馬師曾最後一次踏足舞台是一九六二年演出《屈原》，到一九六四年因病辭世。兩年後，文化大革命

戲台前後七十年——粵劇班政李奇峰

84

正式爆發，廣東粵劇在浩劫中也不能倖存，要到八十年代以後，才能在中國再現生機。

一九五三年，奇峰加入中華戲院的戲班，遇上首次到越南登台的譚倩紅。譚倩紅的師父是任劍輝，初出道時與師父同在澳門新聲演出。一九五〇年，譚倩紅曾受聘到新加坡及馬來西亞演出，與薛覺先在馬來西亞怡保大演對手戲。譚倩紅更與薛覺先合演當時剛於香港演畢的《漢武帝夢會衛夫人》，被稱為「星洲芳艷芬」。譚倩紅於一九五三年到中華戲院演出，當正印花旦，拍檔包括潘又聲、劉克宣、白龍珠，當然少不了奇仔。奇仔簽約中華，一般合約為六個月。

堤岸當時是印支半島的大埠，本地戲班更會到束埔寨的不同城市走埠演出。除了奇仔，當時簽約中華戲院的還有關海山、陳好逑等年輕一輩的演員。奇仔和關海山被派到束埔寨的馬德望演出，馬德望與束埔寨的名勝吳哥窟頗接近，關海山在演出後提議到吳哥一行，但奇仔的薪俸全交由鑑潮嫂管理，何來旅費？年輕人總是愛玩、愛冒險，為了掀開吳哥的神秘面紗，奇仔不計後果，

將自己的「搵食工具」——新造的海青（戲服）賣掉，湊足旅費便上路。年輕人盡興後，返回堤岸，繼續演劇生涯。鑑潮嫂每次到戲院看奇峰演戲，見奇峰老是穿那套舊海青，總不見他穿新造的那套。這孩子一向愛美，為何棄新取舊，當中必有因由。十八歲的奇峰已多年沒有被母親追打，但那晚散戲後，奇仔為中華的一眾老倌加碼演出：「賣海青私訪吳哥窟，鑑潮嫂夜審頑劣兒」。

一九五四年，奇峰滿約中華後，過檔新同慶。新同慶剛邀請了伶王新馬師曾演出，花旦是第二度來越的譚倩紅，其他過江演員還有陳露薇、歐陽儉等。第一晚的頭炮演出《萬惡淫為首》為當地醫院籌款，新馬師曾更在演出前吩咐劇務，在觀眾席多放錢箱，讓後排的觀眾也可捐款。當時奇仔不以為然，心想真的有那麼誇張——觀眾買了票還會再解囊嗎？當新馬師曾唱「乞食」時，奇仔在台邊看著他一面下台一面唱：「冷得我騰騰震，真係震到入心⋯⋯福心呢，好心呢，可憐吓呢個盲眼的乞兒仔喇⋯⋯」台下觀眾紛紛起身，擲錢入新馬

的乞兒缽，奇仔再一次體驗到藝術的巨大感染力。《萬惡淫為首》乃新馬師曾自行編劇的作品，在一九五二年推出，極受歡迎；同年再推出《周瑜歸天》，同樣成為日後的經典。

但在香港紅極一時的新馬師曾，那次到堤岸演出卻遇上小型滑鐵盧。第一晚演出過後，新馬師曾揀選的劇目，得不到堤岸觀眾的青睞，就連他的首本戲《光緒皇夜祭珍妃》亦告票房失利。新馬師曾唯有施出渾身解數，反串上演他的戲寶《穆桂英》。誰知新同慶的對頭大光戲院，請來了譚情紅的師父任劍輝坐鎮，同樣上演《穆桂英》。幾經台上交鋒，新馬師曾的反串穆桂英，輸了給白雪仙飾演的穆桂英、任劍輝的楊宗保、梁醒波的焦賀和靚次伯的楊六郎。好學的奇仔，曾細心觀察新馬、任白各人的演出，覺得幾位老倌各自各精彩，何解同樣的劇目，第一次在越南演出的任白，似乎比新馬更得堤岸觀眾的心。

新馬會輸在任白手上？經過再三思量，奇仔想到「班底」的問題，任白的演出，加上梁醒波和靚次伯，成隊人充滿默契，眼神、身段的交流自然由衷，加強了

角色與角色的互動，偶有個別演員「爆肚」或出小錯，其他演員總是自然接軌。

奇仔將「班底」這個想法暫時留在心底，決定日後多加觀察。

任白首度合作，原來早在一九四四年十月，新聲劇團於澳門平安戲院，演出歐陽儉與徐若呆編劇的《戰場花燭夜》。新聲劇團於戰後移師香港，直至一九五〇年才散班。其後，二人參與不同劇團的演出，如陳錦棠的錦添花劇團、芳艷芬的大龍鳳劇團等，一直合作無間。直到一九五三年，二人組成了由白雪仙擔正印花旦的鴻運劇團，推出《燕子唧來燕子箋》及《紅了櫻桃碎了心》。一九五四年一月，鴻運推出《富士山之戀》，兩個月前（即一九五三年十一月）真善美劇團也上演了《蝴蝶夫人》（馬師曾、紅線女、薛覺先、歐陽儉等主演），那年頭日本風似乎在香港劇壇大盛。任白在堤岸演出後，一九五五年返港組多寶劇團，主要班底有任白、梁醒波、靚次伯等；一九五六年再組利榮華，班底依舊。經過了鴻運、多寶和利榮華，任白與唐滌生的合作已經純熟，再加上一群出色的班底演員，為任白後來的仙鳳鳴劇團奠下深

厚的創作基礎。一九五六年六月，仙鳳鳴頭炮演出《紅樓夢》，全劇共六場，演足五小時。由《紅樓夢》開始至一九六一年九月任白收山，仙鳳鳴共演出十七齣新戲，全出自唐滌生的手筆，當中不少成為粵劇的經典，包括：《牡丹亭驚夢》、《蝶影紅梨記》、《帝女花》、《紫釵記》、《再世紅梅記》等。

一九五五年，越南政壇風起雲湧。在北緯十七度以下的南越，首相吳廷琰正策劃公投，欲推翻保大帝的君主政權。同時，吳廷琰還需要擺平越南土生宗教（高台教、和好教）在南越的政治和軍事勢力。雖然政治上暗潮洶湧，但堤岸的娛樂事業依舊。二十歲的奇峰依舊效力新同慶戲院，新同慶在上半年的重頭炮是芳艷芬的新艷陽劇團。新艷陽的雙生雙旦──芳艷芬、譚倩紅、白玉堂、陳錦棠，加上新同慶的班底李奇峰與盧偉棠等，讓堤岸觀眾也有機會欣賞當時香港最炙手可熱的老倌和剛出爐的新戲。五十年代初，芳艷芬已是當紅花旦，與她合作的全是當時得令的老倌，如：薛覺先、陳錦棠、何非凡、新馬師曾、任劍輝等。到一九五三年，芳艷芬自組新艷陽劇團，經常合作的拍檔有陳錦

棠、黃千歲、任劍輝、譚倩紅等。新艷陽到堤岸前，已推出了名劇《程大嫂》（唐滌生編劇）、《萬世流芳張玉喬》（簡又文、唐滌生編劇）等。

新艷陽第一次在堤岸登台，卻發生了令眾演員終身難忘的意外。新艷陽演出期間，遇上吳廷琰向越南本土宗教開刀，晚上宵禁，唯有只演日場。有一回，更在新同慶戲院附近發生巷戰，戲院外面的槍聲，與院內的生旦對唱，此起彼落。為保演員安全，班主安排汽車，讓新艷陽一眾老倌與奇仔和盧偉棠等當地演員，連夜直奔柬埔寨的金邊，安排他們繼續在金邊演出，待西貢平靜後才返越南。當時的柬埔寨與越南一樣，剛脫離法國，由柬埔寨王國國王西哈努克統治，政局尚未完全穩定下來。當戲班知道西貢已經安全，正欲打點離去之際，又被當地軍人強留，命令他們多演出兩晚，為軍方籌款。眾人豈敢抗令，戰戰兢兢演出後，速返堤岸。儘管如此，新艷陽並沒有因此絕跡越南，可能是演出待遇優厚非常的關係吧。一九五六年，新艷陽在香港首演潘一帆編寫的《梁祝恨史》後，便馬上再到堤岸與越南觀眾見面。當時，奇峰已轉班大光戲院，

適逢今回新艷陽也是在大光演出《梁祝恨史》。

《梁祝恨史》在香港演出時，男角方面由任劍輝、梁醒波等擔綱；在堤岸演出時，則改由陳錦棠和白玉堂等主演。排戲時，奇仔更代替白玉堂排演梁山伯的走位，親身感受到「班底」演員之間的合作性，芳艷芬和陳錦棠非常熟悉對方的優點和不足處，能夠自然調校和磨合。奇仔亦明白他們之間的默契，是經過長久合作，慢慢建立得來。奇仔盤算，身邊可有同輩演員，有潛質成為自己的「班底」？但「班底」可遇不可求，奇仔對自己許下承諾：「在找到『班底』之前，先要好好裝備自己！」從那天起，奇仔更勤力練功，亦更主動請教前輩，如吸水海綿般大量吸收各派前輩的真功夫。新艷陽的「班底」返港後，繼續上演好戲，包括：《西施》、《洛神》、《六月雪》（以上三劇均由唐滌生編劇）、《多情孟麗君》、《王寶釧》（以上兩劇由李少芸主編）等。一九五八年，芳艷芬決定退下舞台，專心享受婚姻生活，告別作是唐滌生編劇的《白蛇傳》。

雖然芳艷芬告別了舞台，但芳腔的影響力，歷久不衰。

不經不覺，奇峰已在堤岸的成人班演了七年戲，半年一份合約，所有較具規模的戲班，奇峰差不多也曾參與，因此他在戲行的人脈非常廣。前陣子，奇峰知道一班商人有意在堤岸開設新戲院，便穿針引線，介紹姨丈入股投資。姨丈入股後，他更代表姨丈參加業務會議，這可算是奇峰第一次從商。奇峰早前到過柬埔寨金邊的滾軸溜冰場，覺得它是商機，便大膽地向股東提出在新戲院旁加設滾軸溜冰場。眾人初時覺得戲院和滾軸溜冰場，風馬牛不相及，但想深一層，一個綜合不同設施的地點，吸引不同年齡的顧客，說不定可以互相帶動人流。此外，滾軸溜冰場的建造成本，比其他大型設施還要划算，而經營成本亦不算高。這群經驗老到的生意人，左算右算後還是接納了這個黃毛小子的意見。曾有專家指出，創意思維就是將不同的物件或事物，以全新的組合方法，應用到一個新的領域。以往不少遊樂場也會加設舞台，但在戲院附設溜冰場，卻是創新之舉，而且這更是堤岸第一個滾軸溜冰場。在籌劃戲院和滾軸溜冰場期間，奇峰以用家的經驗，一路參與決策，並同時學習演戲以外的各種知識。

一九五七年下旬，豪華戲院開幕了，奇峰當然也加入了豪華的戲班，當時的演員還有香港的羅劍郎、當地的廖金鷹、陳燕儂；掌板是高根，頭架是黃候萍。當時與豪華打對台的是大光戲院，那邊的陣容是來自香港的南紅、祁筱英、任冰兒和劉克宣。到了年底，豪華請了香港的文千歲和阮兆輝到越演出，當時阮兆輝只有十二歲。奇峰在小輩前變成「奇哥」，曾經也是粵劇神童的他，與這位香港粵劇神童特別投緣。有時候，投緣就是這樣一回事，不管相處時間長短，總特別投契；有時候散了不會再聚，有時卻是一輩子的哥兒好友。至於奇哥與神童輝是哪一類，那一刻誰也不知曉，有時卻正如豪華的生意，誰也猜不到溜冰場的利潤，大有超越戲台生意的勁兒。奇峰知道生意的走勢後，既驚且喜。身為駐場演員，確實要加把勁了，也要為老闆們算算，究竟要推出甚麼戲碼和外援老倌，才可吸引觀眾；另一方面，出謀獻計的他，也有點沾沾自喜：

「我的生意頭腦也不差呀！」滿以為可以為豪華多出力，可惜時局卻為奇峰帶來了另一個人生難題。

在吳廷琰管治下的越南共和國，取消了原定於一九五六年舉行的全國公投，南北越未能夠透過民主的方法實現統一的理想。接下來的幾年，南邊的越南共和國一直忙於鞏固勢力，剿滅異己，同時間北越的威脅亦越來越大。一九五八年，南越開始徵兵，奇峰那個年齡的男丁正是徵兵的對象。在這個關節上，奇峰與母親的想法非常一致，中國人不想參與越南的戰爭；若要上戰場，中國人也只會為自己的國家而戰。當時，新中國剛經過了「百家齊放，百家爭鳴」的日子，接下來是大躍進。一九五八年，中央領導提出鋼的產量要翻一番，全國即時開始大煉鋼。有不少海外華僑，也被國家的沖天朝氣所感染，回國獻出個人的力量，以成就大我。在南越的徵兵令落實以前，堤岸的粵劇演員盧偉棠下了一個最大的人生決定——回鄉建設新中國。當時越南共和國與中國沒有邦交，盧偉棠已計劃取道柬埔寨回國。臨行前，盧偉棠邀請好友李奇峰同行。

兄弟二人在台上曾演活不少愛國忠臣，所謂國家興亡，匹夫有責，兄弟倆何不一塊兒回國打拚？總比為越南打仗為佳。少年熱血，奇峰對回國發展著實動了心！鑑潮嫂愛兒深切，自然捨不得奇峰單身回國。奇峰向來主見甚強，

一旦下了決心便勇往直前。

這一回，奇峰決定還是堅持自己的理想。

第二章　❀　由童星至擔大旗

李奇峰談羅家權、羅家寶、羅家英

李奇峰在堤岸演出時曾看過羅家權「生紂王」的絕妙演出，除了《龍虎渡姜公》的紂王角色，羅家權也喜歡演文武生，會交《胡不歸》一類的戲。李

奇峰憶述羅家權好聲，但唱功一般。反觀當時隨羅家權到堤岸登台的羅家寶（當時羅家寶還是新人，以新羅家權為藝名），他的聲不好，但後來經過個人的努力，不斷鑽研唱法，也成為出色的粵劇演員。

至於羅家權兒子羅家英，與父親同樣好聲，裝起身來扮相俊美，但初出道的他在唱方面，有點不穩定。羅家英於七十年代冒起，一直與李寶瑩合作，直到八十年代中後期「勵群」散班。羅家英及後與汪明荃組福陞劇團，成為九十年代最受歡迎的劇團之一。

李奇峰談李香琴、譚倩紅、任冰兒

未有聯同花旦走埠，很多時候有機會一躍而上「正印花旦」的寶座。譚倩紅就是在走埠期間，有機會當上正印花旦，更有幸與薛覺先同台演出。有了好機會，能不能「紮」起（紅起來），還要看看實力和觀眾緣。李奇峰從越南回港，六十年代譚倩紅仍然多演「二花」的位置。

在堤岸期間，李奇峰遇上不少從香港到越南演出的花旦，當中包括李香琴和譚倩紅。通常在香港演慣「二花」（二幫花旦）的演員，若遇上大老倌

李香琴在越南的登台日子也不短，女兒也是越南出生。李奇峰憶述當時走埠的演員，就像一家人，一伙兒住在劇院，閒時大伙兒還會逗李香琴的女兒玩。李香琴返港後在粵劇壇的發展未見突破，也是多演「二花」為主。

這大抵與李香琴裝起身來，還是短了

點點「正印」的氣質不無關係。李奇峰指出李香琴、譚倩紅兩人的條件很平均，未有很突出的地方能讓她們大紅起來，但默默耕耘也可以為生。戲行需要很多人才，文武生和正印花旦固然是焦點所在，但沒有了好的綠葉配戲，戲還是不好看的。

另一個值得致敬的綠葉是「二幫王」任冰兒細女姐，她一直演好「二花」的角色，從無欺場。舞台和人生，同樣有很多角色，不少人只著眼主角位置，但只要專心做好自己台戲，觀眾的眼睛是雪亮的。

李奇峰談關海山

不同的城市演出。時來運到，兩人在一次北越的演出中，李奇峰幸運地首次擔正文武生。中國人常說：「唔怕生壞命，最怕改壞名」，李奇峰原名李志奇，李奇峰這藝名是一個堤岸的叔父改的。叔父笑說：「李志奇，這個名字氣勢弱了點，改名吧！」還「送佛送到西」，建議他改名為李奇峰。

剛改了名，李奇峰便與關海山一同到北越演出。這台戲由初一演到初七，原本請了外援的女文武生，她為了這台戲還置了新戲服，但不知道是否身體捱不了走埠的舟車勞頓，初一已病倒了。班主決定由李奇峰接替演文武生，關海山則維持原本的小生位。這

關海山年紀比李奇峰大十年，也曾在越南住了一段長時間，兒子關聰也是在越南出世的。關海山在堤岸戲班主要演「小生」角色，也會偶爾到越南

是一個比較穩妥的安排，因為關海山已背熟了小生的曲，如果由他上文武生位，兩人也要重新背曲，出錯的機會比一個人背新曲為高。除了第一次演文武生，還有幸穿上一身新戲服，首次擔正便可以亮麗的造型與觀眾見面，李奇峰這名字果然沒有改錯。

關海山在六十年代返港，大多時候也是演小生，例如：在「慶新聲」、「慶紅佳」時期，林家聲是文武生，關海生是小生。李奇峰認為關海山演戲和扮相均不俗，有條件做文武生，但在粵劇界始終未能登上一線文武生的位置，是欠了粵劇的觀眾緣。觀眾緣也是很奇妙的，關海山與粵劇觀眾緣較

薄，但與電視觀眾的緣份卻是兩碼子事。七十年代電視劇開始成為主流娛樂，關海山在電視劇集演出了不少精彩角色，廣為市民大眾所熟悉和喜愛，緣份就是如此奇妙。

李奇峰談新馬師曾、何非凡

海永難忘。不知何年何日得嘗所望。只懷鐵石心腸。」觀眾大聲叫好，但鋒芒太露，觸怒了薛覺先太太唐雪卿，埋下分道揚鑣的導火線。

論聲靚，李奇峰認為新馬師曾和何非凡兩人的唱腔均是首屈一指的。「好聲」是天賦，但「唱功」是由後天的努力所成就，兩人均憑著先天加後天的努力，開創獨特的唱腔。新馬師曾的鴉片煙癮早已不是秘密，他在堤岸演出時也需要每天抽鴉片，李奇峰笑稱他的嗓子不單不受影響，似乎越抽越好聲，大抵鴉片對身體的損耗如溫水煮蛙吧。

新馬師曾是薛覺先的門生，但後來兩人分道揚鑣，甚至有交惡的傳聞。傳聞是薛覺先演西施時，新馬師曾演勾踐，一唱「憂懷國恨心更傷，仇恨似

上癮，何非凡卻有另一種癮，就是撲克癮。何非凡很喜歡打撲克，經常打牌到天光。就連下欄李奇峰，也經常被凡哥拉著打撲克。試問下欄又如何有錢與大老倌玩牌？李奇峰就曾經向大老倌坦白沒有餘錢打牌，誰知凡哥出招，主動借錢給他打牌。天光了，年輕人不單輸光手上的現金，還欠下一筆賭債。大老倌當然不用小子還錢，因為明晚還要開局。

李奇峰談阮兆輝、麥炳榮

阮兆輝。李奇峰從越南回港後，曾加入「大龍鳳劇團」，當時麥炳榮、鳳凰女為正主，林家聲（小生）、李奇峰（二式，即第三男主角）、陳好逑（第二花旦）和余蕙芬（第三花旦）。李奇峰更是親眼見證阮兆輝拜麥炳榮為師，而花旦鳳凰女則待二花陳好逑非常友善。麥炳榮花名「牛榮」，在李奇峰眼中，他的性格正如花名一樣剛烈，只因為他古道熱腸，是維護兄弟的「義氣仔女」。戲班演尾戲（最後一場演出），麥炳榮為怕班主欺負兄弟手足，必定一早回到箱位，裝好身，然後問手足：「班主有沒有出齊糧？」如有兄弟搖頭，麥炳榮會待班主出齊糧，才肯出虎度門做戲。

阮兆輝與文千歲到越南登台，伙拍駐場的李奇峰演《西遊記》故事。阮兆輝演紅孩兒、李奇峰演孫悟空、文千歲演唐三藏，那回是李奇峰第一次見

老倌的典型生活

從越南回港，李奇峰重新出發，很快就站穩陣腳，更邂逅了他的終生伴侶。時日漸長，在事業忙得不可開交之際，卻面臨一個重大抉擇。

與一群志同道合的「班底」好友，在台上好戲連場，是奇峰的理想。好友盧偉棠力勸奇峰一同加入當時以「超英趕美」為標竿的新中國，並指出：「薛覺先、馬師曾、紅線女等前輩已先後回國，我們回去正好追隨這些一級老倌！」奇峰再三向鑑潮嫂提出到中國發展的想法，並多次申明自己對粵劇的理想，但鑑潮嫂卻堅持她的想法，不願意奇峰到中國闖。在孝道和理想之間僵持了一段時間，這天奇峰坐在戲院的觀眾席，回想無數的省港藝人曾在堤岸登台，藝術的舞台沒有國界，只靠實力，他想通了：「理想，一定要堅持！但廣州並不是唯一可實現理想的地方。正所謂省港老倌、省港班，廣州以外還有香港嘛！在香港紮起（走紅）以後，也可以到廣州演出！」母親鑑於南越的徵兵令即將執行，兒子必須盡快離開西貢，對奇峰回歸出生地的想法，也未有表示反對。

堤岸一別，兩位帶著同一個夢想的年輕人，各奔前程。盧偉棠取道柬埔寨返中國，李奇峰選擇回到自己的出生地，也是當時的粵劇重鎮──香港。

盧偉棠初回到廣州，粵劇的發展頗有勢頭，國家先後成立廣東粵劇團和廣東粵劇院，院長馬師曾更多番領軍，先後到北京、北韓、越南等地交流。好景不常，粵劇的發展再次碰上政治運動的阻撓，一九六六年文化大革命瘋狂橫掃神州大地，歷時十年的浩劫摧毀了一切，中國的發展停頓了，內地的粵劇也不例外。粵劇被責斥為封建舊文化，也計算不了多少人為了這頂帽子，受盡凌辱甚至失去生命。盧偉棠雖然保住了生命，但年少時的理想和熱血，隨著連串的劫禍，消磨殆盡。堤岸分道揚鑣以後，一對好友需待三十多年，到八十年代才有再次聯絡的機會。當奇峰接到盧偉棠的回信時，雖然唏噓不已，但得知他依然存活，已是萬分高興。

奇峰初到香港，先在朋友家寄居，聽朋友說香港這地方「先敬羅衣後敬人」，便將身上僅餘的錢，做了一套西裝，再四處拜訪粵劇界的前輩，先了解香港劇壇的狀況。縱使奇峰在堤岸的粵劇界薄有名氣，亦拍過無數的知名老倌同台演出，但在香港卻是寂寂無聞，加上香港各大戲班也有自己的演員，一時

| 年輕時的李奇峰 |

難以入班。當時，仙鳳鳴劇團剛演罷《西樓錯夢》，任劍輝、白雪仙、靚次伯、梁醒波的合作天衣無縫，再一次讓奇峰體味任白配及其班底演出的鉅大威力。

奇峰拜訪任劍輝和白雪仙，得知唐滌生正為劇團寫新戲，但仙鳳鳴暫時未有新的台期，相信最快也是明年的事；現時，任白二人正忙於拍攝電影。兩位前輩知道奇峰的情況後，對於故人之子，他們怎會袖手不顧？任姐便立刻關照他在片場當特約演員，在鑼鼓電影中當跑龍套的角色。對於年少氣盛的奇峰來說，自己在堤岸總算是獨當一面，在這兒卻是個小嘍囉，委實難受，但為了餬口也無他法。奇峰的性格一向帶股傻勁，只要是自己下定決心，或答應人家做某些事，一旦許了承諾，便全力以赴，決不回頭。

「做了那麼多年戲，晚晚在台上搬演不同角色，總離不開『忠』和『義』兩字；若果在現實生活中，連承諾也守不到，如何演下去呢？」既然自己是任姐介紹來的，就算是演最小的角色，也要交足功課！儘管只是演路人甲這類毫不起眼的小角色，奇峰也會細心思考這個角色的背景，例如應怎樣走路才恰如其份，

惡霸與秀才行路，可大有分別！當時任白在戲行和影壇，也是最當紅的巨星，奇峰在他們的介紹下，工錢比其他的特約演員優厚，人家是每天五元，他卻是每天三十元，待遇算是不俗。每天到片場工作，三兩下功夫便是一日，奇峰最期待的還是收工後四處看大戲，不論在港九戲院，還是在不同地區臨時搭建的戲棚，也可找到奇峰的蹤影。奇峰經常在看戲時盤算，如果是自己演出，要使出怎樣的做手、功架才可更上一層樓。好些時候，奇峰恨不得跳上台加入演出，他對自己的實力心中有數，欠的只是東風。

一九五九年初，東風終於吹起。李奇峰在班政何少保的賞識下，加入麥炳榮、鳳凰女、譚蘭卿新組成的大龍鳳劇團。大龍鳳於農曆新年開鑼，演出《如意迎春花並蒂》。擅演武戲的頭牌麥炳榮，對古老排場非常熟悉，因此大龍鳳的演出往往會採用較多古老排場，保留了粵劇的傳統，而精彩的武打場面，也大開觀眾的耳目。花旦鳳凰女在大龍鳳成立以前，在錦添花劇團於一九五七年推出的《紅菱巧破無頭案》中大演反派，與陳錦棠、羅艷卿、半日安同台較量，

大受歡迎，連輿論也一致讚賞。合組大龍鳳之前，一九五八年，鳳凰女和麥炳榮一同在麗聲劇團演出。那一年的三月，新艷陽的芳艷芬告別舞台，最後演出《白蛇傳》。新艷陽退出江湖後，最受戲迷歡迎的班霸，還有仙鳳鳴劇團、麗聲劇團和錦添花劇團等。麗聲劇團在一九五五年成立，骨幹是花旦吳君麗，打出名堂的是蘇翁編劇之《梁紅玉擊鼓退金兵》，由吳君麗、麥炳榮、鳳凰女、林家聲主演。一九五八年，麗聲一年推出三齣好戲，均由吳君麗、麥炳榮、鳳凰女和何非凡主演，分別是《雙仙拜月亭》、《白兔會》和《百花亭贈劍》，全是唐滌生的作品。承接麗聲的威勢，麥炳榮、鳳凰女在一九五九年自組大龍鳳劇團，二人已是票房的保證。李奇峰在越南從各大老倌身上學懂的排場和武打，在大龍鳳正好派上用場。

同時，李奇峰發現大龍鳳的第三花旦余蕙芬似曾相識，看真一點，原來是曾在越南碰上的余群英。余群英當年（約一九五三）隨黃鶴聲的歌舞團到堤岸演出，團員還有鄭君綿、檸檬（許祐民）、馮應湘等。回港後余群英拜師芳艷芬，

| 年輕時的余蕙芬 |

芳姐為她另起藝名余蕙芬。得名師指導後，怪不得余蕙芬的台上表現，跟她在越南時的大大不同。大龍鳳的演出，演員陣容強盛，麥炳榮、鳳凰女、林家聲、陳好逑、李奇峰、余蕙芬，加上演出的劇目武打連場，大鑼大鼓，熱鬧非常。久而久之，「大龍鳳」除了是香港的著名班霸外，更成為了香港人的日常俗語。若朋友對你說：「要來一場大龍鳳」，你可要加倍留神，因為即將有人強馬壯的重大事件發生！

奇峰在大龍鳳演出之餘，仍不時探望任白，看仙鳳鳴的排戲和演出。十多年前，鑑潮叔在澳門組鳴聲劇團，任劍輝和鄧碧雲擔生旦。一向重感情的任劍輝，對鑑潮叔之子奇峰愛護有加，相處久了，任白漸將奇峰當成自己人，來往頻繁。無獨有偶，當年鳴聲劇團的花旦鄧碧雲，也是當時粵劇界的紅人，在一九五九年更獲《娛樂之音》選為花旦王。事實上鄧碧雲忙於電影的工作，差不多已兩年沒有踏台板，獲獎後鄧碧雲決定再組碧雲天，再次與戲迷會面。一九五九年二月，奇峰到深

仙鳳鳴、大龍鳳、碧雲天三大班，稱霸香港劇壇。

水埗長沙灣球場看仙鳳鳴的演出，包括：《洛神》、《金鳳迎春》、《情海恩仇十四年》和《琵琶江上琵琶月》。仙鳳鳴在深水埗的多場演出，均為深水埗街坊會籌款，作為三座英文學校和診所的建造經費。九月份，仙鳳鳴在利舞臺上演《再世紅梅記》，想不到這劇竟然是編劇奇才唐滌生的遺作。首演當晚，《再世紅梅記》演到第四場「脫阱救裴」，李慧娘新魂見裴禹，唐滌生突然昏倒，即時被送往法國醫院。台上的裴禹在唸白：「莫言咫尺是芳鄰，須知陰陽如隔海。」這一刻還見唐滌生倜儻的坐在大堂前，隨著鑼鼓拍子輕哼曲詞；轉瞬間，只見他知覺盡失，倒臥在那兒。唐滌生於翌日（九月十五日）凌晨四時辭世，終年四十二歲。任白痛失好拍檔，仙鳳鳴失去了編劇，香港失去了一代奇才。生命縱使短暫，唐滌生卻為我們留下了多部粵劇的經典劇本。這些寶貴的作品，不單是粵劇的經典，也是中國戲劇史，以至中國文學史上不可多得的瑰寶。

哀痛過後，仙鳳鳴劇團決定將《白蛇傳》搬上舞台，由葉紹德負責改編。任

戲台前後七十年——粵劇班政李奇峰

114

白為了演好《白蛇新傳》，公開招募舞蹈員，一來為演出招兵，二來也有意為培育新人做點功夫。一九五九年年底，公開招募的公告出街以後，大批女孩子到來應徵，由任白親自主持招考，應徵者須於面試時唱歌、跳舞。最後，任白挑選了四十多個女孩子，進行特訓。這些女孩子須於每日課餘或公餘後接受訓練，每晚最少三個小時。當時由吳世勛教舞蹈，唱、做方面的老師有張淑嫻、孫養農夫人、王鏗、于粦等。在任姐的吩咐下，李奇峰也有參與教導的工作，訓練約持續了八個多月。《白蛇新傳》在一九六〇年九月上演，在任白的領導下，這群新力軍第一次上台，但這卻是仙鳳鳴劇團的最後一屆演出。仙鳳鳴雖然退了下來，但任白繼續培育新演員，在演出《白蛇新傳》後，留下來的新演員約十多名。過了一段時間，這群新演員需要決定是否當全職演員，這倒不是一個容易的抉擇，也有數人退出。到了任白正式為徒弟們改藝名時，共有八人，分別是龍劍笙、朱劍丹、蓋劍奎、梅雪詩、江雪鷺、言雪芬、芳雪羽和呂雪茵。為了讓徒弟們有更多的演出機會，任白更在一九六三年組成雛鳳鳴劇團。一九六五年九月，雛鳳鳴首度公演三齣折子戲《碧血丹心》、

《紅樓夢之幻覺離恨天》及《辭郎洲之賜袍送別》，當時演員有十二人，包括：朱劍丹、江雪鷺、言雪芬、呂雪茵、芳雪羽、梅雪詩、蓋劍奎、謝雪心、蕭劍纓、龍劍笙、李居安和陳寶珠。

李奇峰在六十年代初，一面在大龍鳳演出，一面協助任白指導新演員，雖說是教導一班新入行的少女，但也是他每天練功的好機會。仙鳳鳴散班以後，任白以外的演員紛紛加入其他戲班演出。一九六〇年大龍鳳演出《雙龍丹鳳霸皇都》，雙生雙旦是麥炳榮、陳錦棠、鳳凰女、陳好逑，第三男女台柱就是李奇峰和余蕙芬。雖然奇峰尚未當上頭牌，但總算在省港班出了頭，他的表現和努力，亦慢慢得到肯定和認同。「埋班、拍戲、走埠」，是當年粵劇伶人的主要工作。尚未爬上一線的李奇峰，工作的機會亦多不勝數，若按工作的多寡作排列，他的次序卻是「走埠、埋班、拍戲」。年少時的奇峰看著省港老倌到堤岸登台，好不威風，現在自己已由州府藝人晉升至省港老倌，對走埠登台另有一番感受。只要有空檔，奇峰也會接受聘請，一來待遇優厚，二來

李奇峰從越南回港後在香港演出

也可到東南亞各地走走。拍戲方面，雖然奇峰未有成為粵劇電影主角的份兒，但憑著他的了得身手，也有機會拍攝電影。五十年代後期，除了粵劇電影流行以外，黃梅調的戲曲電影也成行成市，如李翰祥導演所拍的黃梅調《貂嬋》（一九五八）、《江山美人》（一九五九）和《梁山伯與祝英台》（一九六三），「梁祝」一片更是風靡所有華語片的市場。除了黃梅調，其他類型的戲曲電影也紛紛推出。在一九六一年三月，香港的製片公司邀請了潮劇名旦姚璇秋，拍攝潮劇電影《陳三五娘》。雖然奇峰不懂唱潮劇，但其了得身手和俊俏造型讓導演看上，邀請他參與拍攝。拍戲時，奇峰只管演，唱和口白則用配音。

一九六三—一九六五年　東南亞

那半年，奇峰一面演出、一面拍戲，待手頭上的工作結束後，便匆匆忙忙執拾行李，與拍檔余蕙芬一同到星馬走埠登台，也無暇理會該片的票房。這次走埠，是獲馬來西亞所的朱秀英所邀請，李奇峰更自資帶同京劇演員黃明樓及其兒子，

118

與余蕙芬一塊隨著朱秀英的劇團，打著「省港班」的旗號，到新加坡和馬來西亞（檳城、吉隆坡、怡保、北婆羅洲、沙勞越）一帶走埠演出。五、六十年代，新加坡和馬來西亞的粵劇事業也頗為興旺，經常邀請省港的伶人到當地演出。馬來西亞除了朱秀英的劇團外，活躍的伶人還有石燕子、邵振環、何劍宙、蔡艷香等。奇峰帶同黃明樓登台，主要是佩服他的北派功夫。在這段走埠的日子，奇峰每天早上九時開始跟黃明樓父子一塊練功，直到傍晚五時上台演出。與此同時，奇峰與另一位拍檔余蕙芬，同在異鄉生活一年有多，互相照顧，兩人的感情也日漸深厚起來。

每天練功加演出，奇峰的功架突飛猛進。

一九六三年，李奇峰和余蕙芬在走埠結束後返港，奇峰旋即又獲馬來西亞的蔡艷香邀請到曼谷登台，余蕙芬則應聘到啟德遊樂場的戲班演出。與奇峰一同受聘到曼谷的，還有當時香港的「筋斗王」梁少松（武打紅星梁小龍的堂兄）。奇峰一到曼谷，發覺自己在當地非常出名，「隨片登台」大為旺場。「隨片登台」的做法，在星、馬、泰甚為流行，即在電影院播放戲曲電影前或後，

李奇峰與余蕙芬於馬來西亞登台。穿戲服者為李、余二人，
最右為黃明樓。

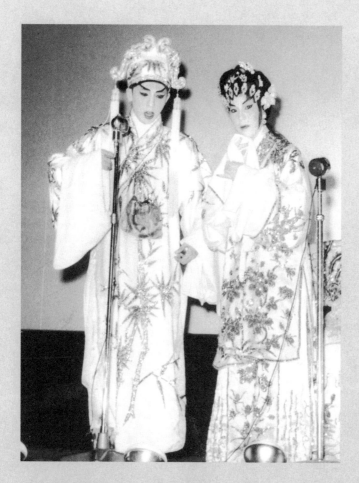

李奇峰與余蕙芬登台時的演出

李奇峰於東南亞登台，圖中持旗者為蔡艷香。

由老倌親自上台演出半小時。一張戲票，既可看電影，也可欣賞老倌的風采和感受現場演出的魅力，甚得東南亞觀眾的歡心。因此蔡艷香的電影在曼谷上演時，為了吸引更多觀眾入場，便邀請省港名伶李奇峰及梁少松與她「隨片登台」。一般而言，他們一日登台四次，第一場電影（下午一時）播放後上台演出半小時，然後接連在第二場電影播放前作第二次登台，以減省換戲服的時間。第三及第四場電影的登台演出，安排上也是如此類推。在新加坡，有些時候老倌們更會一日走兩間戲院，一共登台八次。在戲院甲，先在第一場電影開始前演出，然後連戲服趕到戲院乙，在第一場電影播放後演出；接著於第二場電影播放前再演，之後又趕回戲院甲，在第二場電影播放後演出，之後也是如此類推，一天共八場。伶人奔波趕場的情景，不難想像。奇峰的演出在曼谷大受歡迎，每當他上台，觀眾欣喜若狂，「拍爛手掌」。在曼谷大紅，奇峰自然高興，但也感到有點奇怪，自己又不是經常在那兒演出，何解觀眾們會如此瘋狂？打聽之下，謎團終於解開，原來奇峰數年前曾參演的潮劇電影《陳三五娘》，橫掃東南亞各地的潮籍觀眾，更有潮籍商店特意停業一天，

拉大隊去看該片。奇峰亦因此片在東南亞紅了起來，觀眾們一見到他，便立刻認出他就是《陳三五娘》的演員。在接拍《陳三五娘》時，雖然自己不懂唱潮曲，但接了片子，也要交出自己最好的功夫，在功架和做手上，使出渾身解數。這回在曼谷走紅，再一次加深了奇峰「承諾了，便得全力以赴，做到最好」的想法。在曼谷登台約滿前，蔡艷香已與奇峰商量好，來年再訂他到馬來西亞演出一整年。

走埠登台除了可以找到生計外，也增進了奇峰在粵劇上的造詣。原來東南亞那邊訂台期，一個地方一般是先訂五天，如果觀眾覺得精彩，當地的商戶會紛紛買戲，一個商戶買一場，可能一演就是一個多月。當地的班主訂香港藝人演出，通常只訂生旦主角，香港藝人需要與當地的演員和樂師夾戲，通常是演出當時香港最新最流行的劇目，李奇峰與余蕙芬在馬來西亞登台時，交的戲就是在香港大紅的《帝女花》、《紫釵記》、《雙仙拜月亭》、《白兔會》等。由於可能一演就十多天，要帶多些香港的曲本走埠，遇上當地的演

員或樂師不熟演出的戲，便要當起指導的角色，指點一台人如何夾戲。此外，由於東南亞那邊沒有開新戲的人才，一直流行演傳統戲（古老戲）。奇峰年輕時在越南也曾看過和演過這些古老戲，這段時間在東南亞有機會再演，也能夠進一步加深他在古老戲方面的造詣。

奇峰在曼谷的登台合約滿了以後，先與梁少松一同回港，稍作休息，然後才到馬來西亞履行新約。適逢任白正為雛鳳鳴籌備首演，一群女孩子正積極排練折子戲，梁少松被徵入伍，教導她們演出的功架。正在休假的奇峰，也會義務在旁指導一班雛鳳的演員。奇峰在休假期間，除了與余蕙芬四處拍拖遊玩外，也會為登台練功，希望以最好的狀態與觀眾會面。本著「承諾了，便得全力以赴，做到最好」的宗旨，奇峰想到自己剛於兩、三年前才與余蕙芬到過馬來西亞登台，觀眾早已看過自己的演出，所以今次登台也要搞搞新意思，才可吸引當地觀眾。若要在演出或劇目方面下功夫，要待他到馬來西亞後，才可與當地演員一同策劃。現在只有他一人在港為登台張羅，或者可以嘗試在舞台或服裝方面

125

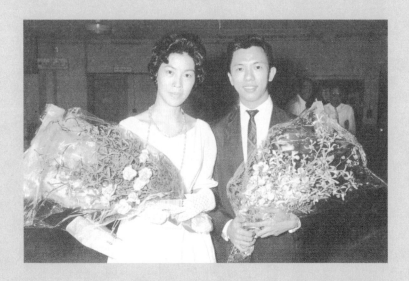

| 李奇峰與余蕙芬在東南亞登台 |

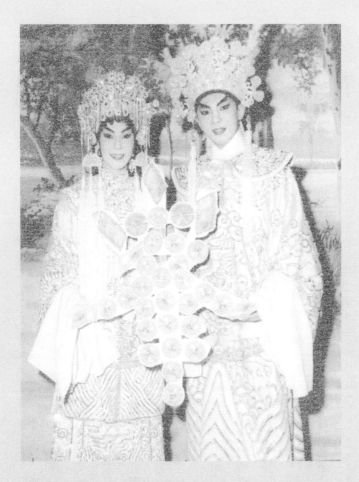

| 李奇峰與余蕙芬在東南亞登台 |

想想。一天，奇峰在酒家用膳時，看見桌上的轉盤，靈機一觸，何不將轉盤放在台上，成為旋轉台，換場的時間便可大大縮減，讓劇情更加緊湊。奇峰將這個構思告之梁漢威，由他將奇峰的設計草圖畫成施工圖，並找師父製作可靈活裝拆的旋轉舞台。梁漢威當時還是新晉演員，與阮兆輝跟著大哥哥〔奇哥〕一塊兒談劇說藝。奇峰與阮兆輝在越南早已相識，回港後來往更加頻密，加上梁漢威，三人組常常交換對粵劇的看法和一些改革粵劇的奇想。

一九六四年，奇峰到馬來西亞登台，帶了一個貨櫃，載著的是他精心設計的旋轉台。這個可靈活裝拆的旋轉舞台，加上李奇峰與一群拍檔的精彩演出，在馬來西亞掀起了熱潮。他們在不同的城市巡迴演出，無論是室內或是室外的場地，均可採用旋轉台。在到訪的每個城市裏，觀眾均對旋轉台的演出大為讚賞，爭相購票，於是紛紛加場，台期由初訂的七日，一直加場至廿多日，甚至一個月。後期登台的報章廣告，更以旋轉舞台為賣點，不少觀眾專為一睹何謂旋轉台而購票入場。奇峰每天在自己設計的台上演出，非常滿足，它可

能是粵劇界首個可靈活裝拆的旋轉舞台啊！當奇峰的旋轉舞台在馬來西亞轉

呀轉的時候，雛鳳鳴終於在一九六五年九月首度公演三齣折子戲：《碧血丹

心》、《紅樓夢之幻覺離恨天》及《辭郎洲之賜袍送別》。兩位師父更與雛

鳳們一塊兒謝幕，台上的薪火相傳感動了台下的觀眾，掌聲不絕於耳。演出

以後，梁少松離開雛鳳鳴，並憑著精湛的功夫，加入邵氏成為龍虎武師；任

劍輝和白雪仙則忙於籌備她們的戲曲電影《李後主》，該片由她們自資拍攝，

由於製作認真，一共拍了三年又六個多月，製作費超過一百萬港元，成為史

上成本最昂貴的粵語戲曲電影之一。同年，林家聲亦決定自組頌新聲劇團，

並親自寫信給在馬來西亞的李奇峰，邀請他回來香港，當頌新聲的第二台柱。

一九六六年　香港

李奇峰知道好兄弟林家聲要開班，義不容辭，回港埋班。一九六六年一月

二十一日，頌新聲首度公演，老倌陣容包括林家聲、李奇峰、靚次伯、梁醒波、

陳好逑、任冰兒等，上演葉紹德編劇的《情俠鬧璇宮》。在三月和八月分別再上演新劇《碧血寫春秋》、《三夕恩情廿載仇》，好戲連場。林家聲成為當時最受歡迎的小生，亦拍攝了不少粵劇電影。奇峰則專心與葉紹德一同為頌新聲度新戲（編劇），在演戲之餘，間中也會參與電影演出，例如：《孝女珠珠》、《江湖女俠》等。一九六七年二月，頌新聲上演新劇《龍鳳爭掛帥》，戲迷熱情依舊。這時候的頌新聲，可謂氣勢如虹，可惜遇上香港爆發了左派暴動，寫上「同胞勿近」的土製炸彈使全港市民人心惶惶，所有演藝活動一概停止。直至中國聲明不打算收回香港，暴亂才逐漸平息下來。

一九六七年的「暴動」，成為香港人不可磨滅的記憶，而同年的年底，有另一件社會大事發生，也成為了香港人的共同回憶，就是無綫電視於十一月正式啟播，為市民提供免費的娛樂節目。電視這個傳播媒介，對人類的生活模式帶來了革命性的轉變，也改變了文化繁衍的路向。免費電視加速了香港文化大氣候的轉變，香港人在西方文化與中國本土文化的相互衝擊下，慢慢摸

| 李奇峰參演頌新聲的劇目《碧血寫春秋》|

索及一點一滴地建立自己的身份。與此同時，香港的經濟亦開始轉型，香港人的生活模式、經濟狀況，以至對娛樂的追求和品味，也逐步改變，這對於戲劇的發展，有著深遠的影響。粵劇在六十年代末至七十年代的衰落，並非突然而來，而是溫水煮蛙。首先是粵劇的演出場地，戲院因經濟發展而轉型，多上演中西電影，可以讓粵劇開鑼的舞台所剩無幾。戲班無以為繼，唯有在大時大節，靠臨時搭建的戲棚上演大戲。同時，觀眾的口味亦日漸改變，年輕一代在西方文化的薰陶下成長，對於粵劇的熱情大大減退。粵劇從主流娛樂，一步一步退了下來。文化轉型對粵劇的影響是漫長而深遠的，但一九六七年的暴動對粵劇的打擊，卻是非常直接。當時香港的粵劇演出因「暴動」而暫停，不少伶人為了生計，接下了外出走埠的合約，李奇峰也不例外。

一九六七—一九六八年　美國

頌新聲的林家聲與陳好述演完《龍鳳爭掛帥》後，便到美國巡迴演出。當時美

李奇峰參演頌新聲的劇目《龍鳳爭掛帥》

國三藩市也有班主，訂李奇峰與吳君麗一同赴美演出，但因為吳君麗遲遲未能取得美國的簽證，兩人一直無法成行。直至奇峰的美國簽證尚有三天便屆滿時，美國的班主恐怕若奇峰是次不入境，會影響他日後再次申請簽證，便要求奇峰先到三藩市。為了保持觀眾對藝人的神秘感，班主著令奇峰時不要進入三藩市，安排他在市外的酒店先下榻。等了又等，吳君麗的簽證始終沒有辦妥，奇峰滯留多月，幸有幾位新相識的當地好友相陪。奇峰開時四周走走，見識當地的風土人情，也深深體會這個國家所奉行的民主、自由和法治，與香港當時的動亂社會成了強烈的對比。到了一九六七年年底，林家聲和陳好逑的美國巡迴演出完結，陳好逑留美繼續演出，奇峰才與她拍檔在三藩市開鑼鼓。之後，奇峰一直與赴美登台的不同伶人拍檔演出，對手有羽佳、李香琴等。

當年兩位粵劇神童——羽佳和奇峰，在越南和香港各領風騷，終於有幸同台演出，互相比試武功。但最讓奇峰稱心的，還是余蕙芬也應聘到了美國登台，二人又可再同台演出。一九六八年五月，任劍輝與南紅也到了美國登台，在三藩市的華宮大戲院演出，演二柱生旦的就是李奇峰與余蕙芬。演出《紫釵記》時，在三藩

任劍輝更特別要求李奇峰演戲份較多的盧太尉一角。平常是由鬚生演太尉，任姐指派一向演小生的奇峰演出鬚生角色，可見任姐對奇峰的賞識和愛護。這次的美國登台，奇峰差不多巡迴演出了一年多，到一九六八年年底才返港。在一九六七年未能與奇峰赴美登台的吳君麗，終於在一九六九年辦妥美國簽證，與何非凡拍檔，以非凡响劇團名義赴美、加演出，連演六十多場，傳頌一時。

一九六九—一九七〇年　香港

奇峰返港後，立即以美國登台所得的酬金，在旺角花園街買了一套房子。奇峰幾年前已接母親回港，這次能夠一下子買個單位予母親居住，也完了自己的一個心願。安頓好了母親，奇峰繼續參與慶紅佳（台柱是羽佳和南紅）、頌新聲、大龍鳳、碧雲天等的演出。只要檔期許可，奇峰可謂來者不拒，勤力非常，台期自然不斷。在演戲之餘，奇峰經常與一群志同道合的年輕粵劇演員交流心得，對改革粵劇有諸多想法。奇峰更與尤聲普發起「香港粵劇藝術研究社」，

在三藩市的演出。穿戲服的四人從左起為：余蕙芬、南紅、任劍輝、李奇峰。

｜任劍輝和李奇峰於紐約同台獻技｜

參與的年輕演員包括：阮兆輝、梁漢威、羅家英、關海山、文千歲、李龍、黎家寶、李香琴、尹飛燕、南鳳、梁寶珠等。這群年輕人對粵劇藝術的各個部門加以研究，不單鑽研粵劇的演出法和劇本創作，更對舞台演出的台位調動、佈景、燈光等有新的構思，並進行實驗性的綵排和演出。有些叔父輩的資深演員，對這群小輩的大膽創新、離經叛道，不以為然；但也有些重量級的粵劇前輩，在鼓勵他們之餘，更賦予實質的幫助，梁醒波就是其中一位有心人。

奇峰早在越南堤岸時就結識波叔，波叔第一次到越南登台是一九四九年，約四十出頭，當時的奇峰還是神童班的演員。能操流利越南語的奇仔，在波叔的要求下，不時帶他四處尋找美食，波叔最喜歡越南湯河和新鮮芒果。波叔以文武生亮相三多戲院，正印花旦是麥颦卿，奇峰當時也有同台擔演小角色。

波叔多演馬師曾的首本戲，如：《刁蠻宮主戇駙馬》、《賊王子》、《審死官》等，但由於波叔外形偏胖，未能得到堤岸觀眾的青睞，票房一直未如理想。後來波叔在香港成功轉型丑角，並與任劍輝、白雪仙和靚次伯合作無間，

他們的鴻運劇團在一九五三年首次到堤岸演出，非常成功。一九五四年鴻運載譽歸來，四人組合的台上演出，更令奇峰神往不已。波叔每次到堤岸演出，總會與奇仔四處覓食。對奇仔這個後輩，波叔可謂愛護有加，更送了一件海青予這名小伙子，讓奇仔終身難忘。十多年後，當奇仔與一群同輩演員對粵劇進行實驗，希望改良粵劇，讓這門藝術精益求精時，波叔的支持對他們起了非常積極的作用。除了提供意見，波叔還借出他家中的花園，讓大伙兒作排練之用。近水樓台先得月，他們的綵排和種種演出的實驗，更得到波叔的親身指導，眾人獲益良多。

一九六九年，奇峰將演戲和實驗創作以外的時間，全花在一群女孩子身上，究竟是何方神聖有這麼大的吸引力？原來是一群尚未展翅的雛鳳。話說奇峰在一九六八年年底剛從美國回港，拜訪也是剛從東南亞隨片（《李後主》）登台回港的任劍輝和白雪仙，知道仙鳳鳴將為油麻地和灣仔街坊福利會籌款演出。屆時任白的徒弟們，一班雛鳳也會同台演出，但雛鳳鳴卻暫無自己班牌的

演出計劃。任姐對奇峰説：「奇仔，看看有甚麼可以幫到這班女仔暫無著落，也怪可憐！」雛鳳鳴於一九六五年九月首度公演三齣折子戲後，至今未有自家班底的公開演出，對於一群新晉演員而言，頗為洩氣。對於任姐的説話，奇峰從來也是極為上心的，於是他便開始為雛鳳鳴構思演出的事宜，與戲院度期和進行排練。「承諾了，便得全力以赴，做到最好！」為了雛鳳鳴的演出，從排戲到班政，奇峰事事親力親為，充份體驗了在演出以外，劇團行政的各式工作。自一九五八年底到香港，在這十年的時間，奇峰有機會演戲、度戲（編劇）、搞實驗創作和從事班政工作，對粵劇藝術的不同部門和工作，有了更全面的認識。

這時候，三十三歲的奇峰，一面演戲、一面從事雛鳳鳴的班政，沒有特別遠大的理想，只是盡心做好手頭上的每一件工作，能夠演出和製作連場好戲，已是最大的滿足。奇峰對粵劇絕對是百分百的投入，就連婚姻大事也沒有多想，但是奇峰的女朋友，對婚姻的看法可不一樣。余蕙芬雖未有登上一線花

140

且的寶座，卻不愁演出的機會，但女兒家三十出頭，總會為自己的前程打算。

每當想起當紅如自己的師父芳艷芬，也選擇了歸家娘的生活，余蕙芬對自己的婚姻和將來暗暗惆悵：「難道一輩子也以演戲為生嗎？花無百日紅，自己又可以紅多少年？如果要轉行，在香港可有甚麼選擇？」偏偏自己的男朋友正全身投入粵劇，對婚姻一事又毫無打算。婚姻是兩口子的事，余蕙芬知道獨個兒乾著急也不是辦法。當美國的朋友知道余蕙芬有意轉行，便向她招手，鼓勵她到美國開展新的生活。去與留的問題，令余蕙芬矛盾不已。是為了粵劇和男朋友留下來，還是為自己的將來到外一闖？去留實在難以取捨，最後余蕙芬決定先到美國探探朋友，紓緩一下，才再作打算。碍於自己身上的工作及早已為雛鳳鳴訂下的演出台期，實無法同行。而且奇峰一向信守「承諾了，便得全力以赴，做到最好」的原則，雛鳳鳴的演出是現時的首要大事，兒女私情也只好暫時「讓路」。正因為「重承諾」，奇峰更不敢輕易在女朋友上機前，對她許下任何承諾。在百般無奈的情況下，奇峰唯有讓余蕙芬獨個兒到美國。

香港的忙碌生活，充塞了奇峰的所有時間和精神，一時間也沒有餘暇多想他和余蕙芬的事情。經過連月的辛苦排練，和得到兩位師父（任白）的指導及鼓勵，雛鳳鳴在一九六九年八月，首次於太平戲院公演全本《辭郎洲》，觀眾的反應理想，更收到八、九成票房。奇峰知道雛鳳鳴劇團大有可為，決定乘勝追擊，再度為雛鳳鳴張羅來年的演出檔期。

另一方面，由奇峰與同道中人發起的香港粵劇藝術研究社，經過了一年多的實驗和排練，在一九七〇年初公開展示他們的實驗結果。他們在明愛中心會堂上演了多齣折子戲，奇峰、尹飛燕、尤聲普搬演《百花亭贈劍》；阮兆輝、梁漢威、羅家英、文千歲及李龍則演出《龍鳳爭掛帥》；關海山、梁寶珠、南鳳合演《黃飛虎反五關》；還有羅家英、李香琴、黎家寶演出的《百戰榮歸迎彩鳳》。這次的實驗演出更得到波叔和麥炳榮等叔父輩的支持，除了親自到場觀賞，更為演出進行檢討。資深藝人的鼓勵，甚至是責難，對這群粵劇生力軍而言，也是非常寶貴的學習經驗。奇峰從實驗和演出得到的滿足感，

轉化為繼續追尋粵劇藝術的能量。

但在雛鳳的第二度演出，奇峰卻遇上意想不到的難題。基於班政運作的問題，雛鳳未能夠以雛鳳鳴的班牌進行《辭郎洲》的二度演出，大家氣餒之餘，更曾一度考慮索性取消節目。經奇峰多番奔走，最後雛鳳的一眾演員須改以「鳳和鳴」的班牌，才可與觀眾會面。在演出前一晚，才匆匆忙忙將印有雛鳳鳴三字的大幕改裝，將「雛」字拆去，加上「和」字，成為「鳳和鳴」。演出的場次，亦由原訂的七場減至五場。在眾多不利的消息中，一支強心針讓奇峰和一眾演員振奮起來，硬幹下去。鳳和鳴在皇都戲院公演《辭郎洲》，門券瞬間售罄，證明觀眾已接受這群新晉演員，並對她們非常愛護。這次演出如果沒有奇峰的堅持和毅力，根本不可能順利進行。在這次與觀眾會面後，因緣際會，雛鳳鳴要到兩年後即一九七二年，才再度組班演出，此時候雛鳳鳴各人的技藝漸趨純熟，劇團亦開始走紅。七十年代，粵劇隨著香港文化和經濟的轉型，從以往是香港人的主要娛樂慢慢被邊緣化，粵劇演出和觀眾的數目均日趨下降。

雛鳳鳴的走紅，可說是狂瀾中的逆流，亦證明了優越的藝術，始終會為人賞識，並有其生存的空間和價值。雛鳳鳴劇團的台柱龍劍笙和梅雪詩，打著任白接班人的旗號，創出一片新天地。雛鳳鳴除了得到香港觀眾的愛戴，也令大批海外華人觀眾為之傾倒，她們在美國、加拿大、澳洲的演出，無不轟動非常，成為七、八十年代最具代表性的粵劇劇團之一。

奇峰全副精神投入雛鳳在一九七〇年二度公演全本《辭郎洲》，但在運作上遇到種種難題，他勞心勞力，委實倦透了。雖然輿論對演出一致唱好，而票房亦告捷，已證明了自己和一眾雛鳳的努力並無白費；但是當中所遇上的困難，實不可為外人道，令奇峰既氣憤又氣餒。在演出完結那個晚上，奇峰打點一切後回家休息，收到余蕙芬的來信。當身心透支的奇峰，讀到她親切的問候，再想起她的善解人意，男兒的雄心也頓時余蕙芬的溫婉笑容立刻浮現眼前，溶化。奇峰決定先放下一切，明天一早訂機票往美國找余蕙芬！當時奇峰的決定就是這麼簡單──倦了，是時候休息一下，也可以將內心的鬱悶，向心愛

的人盡情傾訴，到美國度假實在是個一舉兩得的好選擇。

想不到，這個簡單的決定，卻讓奇峰與他的「至愛」分隔十載有多。

李奇峰談林家聲

一九五九年，李奇峰埋班「大龍鳳」，台柱是麥炳榮和鳳凰女，第二線是林家聲和陳好逑，李奇峰演第三小生，第三花旦是余蕙芬。當時李奇峰與林

家聲一塊兒做戲，兩人對演戲也十分認真，漸漸有了默契：日後如有機會起班，也會邀請對方加盟。除了男士之間的豪邁友誼，李奇峰與余蕙芬也因工作的關係產生了感情，成為日後姻緣的基石。

一九六五年，林家聲有意起班，按當年的想法，寫信給李奇峰邀請加入。李奇峰非常多謝林家聲沒有忘了他，也兌現二人的承諾加入「頌新聲」，當時的正印花旦是陳好逑。林家聲唱做兼善，論唱功要數的就是林家聲、龍劍笙。香港粵劇的生命和內涵不斷豐富，直到現在林家聲的戲寶如《雷鳴金鼓戰笳聲》、《無情寶

146

劍有情天》、《樓臺會》、《三夕恩情廿載仇》等，仍不斷上演，部份確實已成為了香港粵劇的經典劇目。同樣大受歡迎的「雛鳳鳴」，大部份時間還是演繹「仙鳳鳴」的唐滌生名劇，縱使她們也有自己開山的作品，如：《英烈劍中劍》、《李後主》、《俏潘安》等，但被搬演的次數卻遠遠不如「仙鳳鳴」的名劇和林家聲的戲寶。

從這個角度看，李奇峰指出林家聲的藝術成就實至名歸，其表演藝術加上開山創作的幾套名劇，是繼「仙鳳鳴」、「新艷陽」、「大龍鳳」、「麗聲」、「非凡响」、「新馬」後，香港粵劇發展的重要章節。至於「雛鳳

鳴」的開山戲暫未能成為現代經典，大抵是因為這批戲是以女文武生的表演為主體，能夠承接任劍輝、龍劍笙一派的戲路和風采之新一代女文武生，不論戲行人士還是觀眾，也是熱切期盼「她」的出現。

一齣新劇的誕生——頌新聲編劇組

奇峰提議以西片《美人如玉劍如虹》的俠盜故事為意念，改編成古裝的粵劇。一九六二年林家聲、羅艷卿亦主演了一部同名的戲曲電影，但李奇峰的建議與此無關，賀歲劇《情俠鬧璇宮》的橋段意念是源於西片的《美人如玉劍如虹》。

林家聲贊同李奇峰的想法，便與一班演員和編劇共同商討劇情，李奇峰稱這組人為頌新聲編劇組，成員包括：林家聲、葉紹德、朱慶祥、譚定坤、方錦濤、陳好逑，當然也包括李奇峰。從編劇組的名單可見，當中除了演員，還有編劇葉紹德和音樂師父朱慶祥。

中國戲曲是一門高度綜合性的藝術，

一九六六年林家聲第一次自己「埋班」組成頌新聲劇團，打響鑼鼓的是全新作品《情俠鬧璇宮》。那時候頌新聲計劃在新年期間推出全新賀年劇，李

除了唱、做、唸、打，各個行當也有其表演特色。開一台新戲，除了情節，音樂和演出處理同樣重要，委實需要各方面的人才，才能編出一套好戲。

編劇組先討論了劇情大綱，文武生林家聲的角色底本就是西片《美人如玉劍如虹》內的俠盜，李奇峰更破格地建議林家聲反串，扮宮女金枝混入皇宮與瓊花宮主相會。林家聲是編劇組的主腦，除了關心自己的戲份，更會考量全台不同角色人物的情節推演，以及舞台上的整體調動。加上不同行當的演員也會參與意見，因此劇中不同人物的性格、行動和情節推演，也能在互動的討論中決定雛形。編劇組

初步討論了劇情大綱和所選用的曲式，便交由編劇葉紹德仔細創作曲詞。待葉紹德完成了劇本的初稿後，編劇組再次聚首，逐場逐段討論曲詞、賓白及動作，修訂多遍以後，新劇始能定稿。劇本在排練及演出的過程中，又會按演出的需要和觀眾的反應，再不斷修改。縱使一齣好劇，也要經過千錘百煉，在演員和樂師的不斷增刪下，才可成就一齣經典劇目。頌新聲的首個演出《情俠鬧璇宮》，已深受當時觀眾的歡迎，也是頌新聲首個被改編成電影的劇目，於一九六七年上映，由黃鶴聲導演，期後還出版了電影的原聲唱片。

頌新聲後期推出的《碧血寫春秋》、《三夕恩情廿載仇》等，也是由編劇組共同創作。在「度」戲和編劇的過程中，也會因為演員的特質和所長來編撰內容。例如靚次伯加盟頌新聲，編劇組便以靚次伯常演，也一向受觀眾歡迎的《殺子奉君王》為底本，創作《碧血寫春秋》，編劇時更刻意加重靚次伯的戲份。中國戲曲有不少也是以角的唱功及演功為主，更有不少演出是以角先行，反而不太重視劇情內容。反觀香港粵劇的發展，重視故事情節，也有為名角度身訂造的場口，名角、故事兩者並重，這也是粵劇深受觀眾歡迎的原因。

命運的旋轉舞台

與妻子移民美國，為了家庭，李奇峰從藝人變身成商人，三十年來在紐約大展拳腳。雖然已經遠離台板，但他對粵劇的熱情卻沒有一天熄滅過。

一九七〇年七月　紐約，美國

一九七〇年七月四日，是美國的獨立日假期，也是李奇峰與余蕙芬到達紐約的日子。美國於一七七六年的同一天發表獨立宣言，正式脫離英國的統治，成為獨立的主權，自己當家作主。奇峰也是在這天與余蕙芬同到紐約，以實際的行動向女朋友許下承諾，在這片陌生的土地重新起步，一同為生活繼續奮鬥。

奇峰這個承諾，就像是超新星的誕生，剎那間的「大爆炸」後，浩瀚的宇宙平靜下來，也是一切新生命的開始。當日奇峰遠赴美國探訪余蕙芬，以為只是一個較長的假期，未曾想過要全身撤離香港。但當他在美國見到余蕙芬，弄不清是人的魔力，還是醉倒在異國的情調中，他激動不已，情感瞬間爆發，超新星──一顆通透玲瓏的男兒心誕生了。它晶瑩剔透，是因為這顆男兒心，已找到了感情的依歸。隨之而來的安全感，令奇峰一直躁動不安的心靈，頓時平靜下來，連在香港劇壇遇上的種種不快，也能全然釋放。接下來的日子，

154

奇峰陪伴余蕙芬，四處遊覽，兩口子均能感到一種前所未有的自由暢快。縱使兩口子未有在人前許下世俗的承諾，但二人對婚姻早有了默契。

雖然對婚姻有所共識，但並不等同兩人對往後的生活，已有一致的看法。奇峰鍾愛粵劇，繼續演戲似乎是理所當然的事。余蕙芬卻有不同的想法，她希望落地生根，眼前的急務就是盡快融入當地生活。雖然美國大小華埠，也有不少粵劇觀眾，但奇峰深知在美國不可能單以演粵劇為生，感情與理想在這片「樂土」，似乎沒有共存的空間。在這場「感情」與「理想」的角力中，當下的「感情」與它所附帶的承諾，兩者相加的份量，遠比無時間限制的「理想」來得沉重。在理智的天秤量度下，「感情」與「理想」高下立見，再加上奇峰對在戲行發展的自我評估：「唱了那麼多年，到三十多歲還只是個『二路星』，成為『頭牌』的機會也是未知數。」奇峰的結論是：「活了那麼多年，除了大戲，甚麼也不會做。不如趁年輕還能學新東西，換個角色，為自己的前途，好好闖一下！」感情落實了，也決定了生活的方向，蕙芬對新生活有無限的

155

憧憬，終日喜孜孜；奇峰也為著留美的各樣瑣事，東忙西忙，但在內心深處，總有一點莫名其妙的失落感覺。午夜夢迴，多番見到自己在戲台上的不同扮相，奇峰明白那股無名的失落感，是源於自己對粵劇的鍾愛，於是奇峰對自己許下承諾：「粵劇，我不會放棄你。我只是暫時放下你，終有一天，會重拾我的理想！」

命運的旋轉舞台轉呀轉，李奇峰由香港的粵劇場景，一眨眼便轉到紐約唐人街的場景。奇峰在紐約是一張白紙，要在這個美式大蘋果開展新生活，殊不容易，但本著「承諾了，便得全力以赴」的原則，唯有硬著頭皮四處找工作。

奇峰與大部份的新移民一樣，不大懂英語，只可在紐約的華埠找生計。當時華人經營的小生意，以中餐館和車衣廠最為流行。中餐館的職位，不是廚房，就是樓面。由於奇峰向來不喜歡雙手沾水工作，廚房工幹不成；也礙於面子的問題，一時間未能放下身段，「拋頭露面」當樓面。於是車衣業便成為奇峰兩人在紐約的起步點，二人邊做邊學車衣的不同工種，而晚上的時間，則

全用作學習英文。由熨衣服開始，然後是打紐門、車骨、上袖、合身、開份……

原來車衣的各項細節工作，也不如想像般容易。「一台戲也曉做，無道理車不了一件衫！」奇峰唯有咬緊牙關，努力學習，錯了便重做；做對了，便追求品質和速度，務求操練至質量兼優。車衣工的收入雖然穩定，但相比做戲多姿多采的生活，呆板沉悶的重複工序著實難以忍受，奇峰有幾回真的想放棄。

幸虧早與蕙芬訂下了發展計劃，將來的美好生活，成為了現時奇峰堅持下去的原動力──先努力學習製衣的全套工序，並一面儲蓄，然後開設自己的車衣廠！

一九七一年二月十五日，是奇峰和蕙芬結婚的大喜日子，這時兩人已在紐約定居半年有多。數周前，奇峰看日曆，知道該年的二月十五日是總統日公眾假期，車衣廠放假，便與蕙芬商量在那天舉行婚宴。之後兩人簡單地到市政廳，辦理結婚的註冊手續。兩口子一直在紐約相濡以沫、互相扶持，一紙婚書，只是讓生活更加踏實而已。假期以後，生活和工作皆如常，不同的只是蕙芬

須習慣李太這個新稱號而已。婚後的第一個美國國慶日，兩人在車衣廠工作差不多一年，總算學曉了製衣的各個基本工序。點算儲蓄，一共八千多美元，加上向朋友的貸款，二人在一九七一年年底，終於開設了自己的首間車衣廠。

「蕙芬車廠」的規模不算很大，但總算是自己的生意，但經營一間車衣廠和在車衣廠打工，卻是兩碼子的事情。

打工時，奇峰毋須顧慮訂單，也毋須控制成本和時間，更不必理會人事上的糾紛。但當上了老闆，從洽談生意、接訂單、入貨、製作工序、品質監控、出貨，以至財務會計、人事管理、機器維修等大小事務，均需奇峰親自打理。這些新挑戰，激活了奇峰潛藏的商業細胞，也讓他知道自己的不足，例如英語就是他需要奮起直追的其中一項。奇峰最初接到洋人衣廠的來電，曾弄出不少笑話，例如他曾將一打（one dozen）的訂單，聽成了一千（one thousand）件訂單，空歡喜一場。此後，凡是接到西衣廠的查詢，奇峰也會親身拜會客人，當面商討細節，另一面則加緊補習英語，絕不鬆懈。衣廠的生意，起初僅足夠支付員

工及日常開支，兩夫妻可說是「白做」，但奇峰沒有氣餒，努力開拓新客戶和訂單，生意也漸漸走上軌道。在紐約華埠的製衣界混得久了，奇峰慢慢與一群生意上的朋友，建立了深厚的友誼。每當遇到經營上的困難，奇峰總會請教這群好友的意見。這群好友對於奇峰，就像是做大戲的「班底」，在商場上互相扶持，共同面對生意上的難題，一起分享成功的喜悅。一九七二年，奇峰兩口子成立第二間車衣廠「奇利衣廠」。兩年後，即美國尼克遜總統因「水門事件」而下台的一九七四年，他們更開設了第三間衣廠。

這幾年除了經營車衣廠外，奇峰的生意腦筋亦越見靈活，開始有了物業投資的念頭。他一向認為隨著社會進步，對發展空間的需求只會有增無減，只要不貪圖短線的即時回報，物業投資有極大的發展潛力。早在香港做大戲的日子，在一次新界郊遊中，奇峰曾對蕙芬揚言：「如果有閒錢，我會買下這些現時不值錢的地皮。這將會是最好的投資！」奇峰對物業投資的想法，竟然能在紐約實現，而商場上的一班好友，也成為了奇峰第一項物業投資的「班底」。

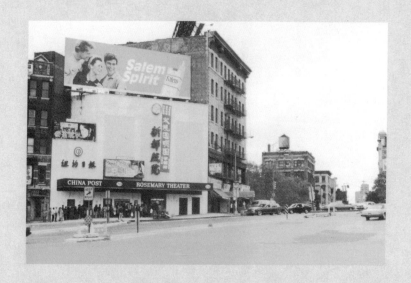

圖中戲院背後的大廈曾是李奇峰投資的物業，現已脫手。

一九七三年，奇峰以二十六萬美金，買下了一幢公寓作收租投資，首期六萬美金就是從一群好友融資而來，其餘則由銀行的樓按貸款支付。由物色投資項目到融資，奇峰擔當舵手，一手策劃及執行這個投資項目，與一群「班底」好友在紐約華埠的地產舞台上，打響鑼鼓，上演第一齣好戲！

一九七六年九月　紐約，美國　唐人街的「衣」

一九七六年九月十七日，李奇峰以「華人車衣商會」（華商會）副會長的身份，與商會會長梁傳裕一同主持華商會的一場緊急會議，出席的廠商超過二百位。

副會長李奇峰發言：「明日就是紐約地區車衣商會及製衣商會（西人商會）午餐例會的日子，在座的所有華人車衣廠商均是該會的會員，但華商的聲音和訴求，從來未有得到西人商會的重視。對於西人商會對華商的歧視和欺凌，華商素來是敢怒不敢言，因為西人經營的大型製衣廠，一向是華人開設的小型車衣廠之『米飯班主』，是工廠訂單的主要來源，因此華商一向啞忍所有

不公平的待遇。我們對西人商會在衣價內代扣工人稅項，即糧銀稅（payroll tax），並藉故收取手續費的慣常做法，已到了不可忍的地步，是時候起來行動了！」李奇峰在唐人街經營的三間衣廠，同樣受到西人商會的不公平對待，奇峰將心中的不滿一下子吐出來。奇峰知道要改變這些不公義的安排，首先是要華商團結起來，才有足夠的議價能力與西人商會對抗。因此奇峰在這幾年，義務參與華商會的工作，為同業發展盡一分力。奇峰的一群好友，就是見到他在公務上的無私表現，慢慢與他交心起來，最終成為奇峰闖蕩商界的私家「班底」。這一晚的會議，會員一致同意向西人商會正式提出，反對代收糧銀稅及有關手續費的做法。與此同時，為了確保華商能夠參與西人商會的決策，要求增加西人商會內的華商董事人數。最後，為了表示華商會的決心，商會決定率領屬下的華廠東主，一同出席翌日的西人商會午餐例會，並正式提出自己的訴求。

九月十八日，在梁傳裕與李奇峰的領導下，二百個廠商有秩序地到達西人商會

開例會的酒店，要求列席旁聽會議。向來各自為政的華商，居然能夠團結起來，並高調地出席會議，著實嚇了西人商會的管理層一跳。西人商會的負責人更一度以座位不足為理由，拒絕華商入場旁聽。腦筋靈活的華商，與酒店的領班打好招呼，然後有秩序地各自搬動自己的座椅入會場，一排一排地坐下來。

會議上，華商會代表正式提出兩個訴求：一、要求廢除代扣糧銀稅及就此收取手續費的舊習；二、要求增加華商董事的席數，並即席提交二十名華人廠商的董事候選人名單。奇峰與一眾領導人皆明白，縱使在會議提出了訴求，也須按當時的會議程序辦事，故那次會議將不會立刻有所決議。會議結束後，華商秩序井然地散去，充份表現了風度。九月二十一日，西人商會對華商會的訴求未有任何回應。李奇峰覺得有需要採取進一步的行動，遂向華商會提出要訴諸法律行動。在徵詢法律意見後，華商會決定向法院申請，下令西人商會立即停止扣除糧銀稅，然後根據各項法令規章，與華商會進行談判，解決問題。十月十三日，紐約法庭發出禁制令，西人商會得立即停止代扣工人稅款，華商會獲勝，兩個訴法庭另就此案排期審訊。經過一輪繁複的法律訴訟後，華商會獲勝，兩個訴

求終於得到正視！此外，雙方經過多場談判後，華商會亦與西人商會就日後的合作條款，達成新的共識。這場華人工運，是紐約華埠歷史上創新的一頁，只要華人能夠團結一致，連成文的不公義安排也可以打倒。一九七六年，一小撮華人在美國爭取公義和權益，他們的成功令紐約的華人更加團結。同年，中國內地的十年文化大革命也終告結束，社會的不公義會否有所改善？中國人又會否藉著文革的慘痛教訓，團結起來，爭取更平等和自由的生活？文革改變了無數中國人的命運和價值觀；一場紐約的工運，亦改變了奇峰的一些想法，讓他明白群眾的力量，也讓他體會為大眾服務的無私精神。經此一役後，李奇峰在紐約華埠打響了名堂，當地的所有華人都知道奇峰的敢作敢為；而華人更因此看到團結的力量，也有更多廠商和商戶，改變以往「各家自掃門前雪」的心態，加入不同性質的華商會，共同捍衛自己的權益。

一九七七年，奇峰更被選為華人車衣商會的第十五屆會長，這時他已有六年經營車衣廠的實戰經驗。奇峰深深明白同業間的競爭非常大，但如果能夠放

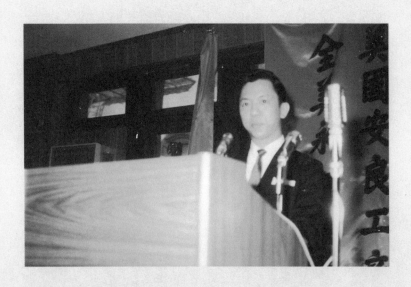

| 李奇峰應商會之邀請出席演講 |

下一時的利益，同舟共濟，最終受惠的也是整個行業。奇峰上任以後，銳意推行各項新措施，包括成立技術支援小組，幫助同行解決製衣技術的問題。商會亦多次邀請時裝及紡織學院的教授到華埠，傳授現代化管理的專門知識，如：成本會計、衣廠分工、行業新趨勢等，協助同行衝破傳統家庭企業的束縛，邁向專業化的發展。為了方便同業交流資訊，奇峰更倡導出版同業月刊，並發起不同形式的交流活動。奇峰在華商會的義務工作，每天總得花上最少半日的時間。雖然自家衣廠的生意已上了軌道，但日常的運作，如沒有了蕙芬在後頭支持，奇峰根本無法抽身參與公務。蕙芬長年緊守衣廠的崗位，身心俱疲，身體也變得虛弱，就連兩夫妻期待已久的新生命，也無法保住。奇峰在生意和公務上的出色表現，有目共睹，但背後所付出的努力和辛酸，兩夫妻只有默默承受。一九七七年，蕙芬再度懷孕，醫生叮囑要小心保護胎兒，蕙芬需要長期臥床休養，直到孩子出世為止。一九七八年一月，新生命——女兒李沛妍的來臨，加強了奇峰開展新事業的決心。

一九七八年六月三日，李奇峰連任華人車衣商會第十六屆會長，並於任期內順利完成與西人商會的談判，代表華商會與西人商會簽訂三年合同。此外，奇峰亦為車衣工人成功爭取，由衣廠直接向他們發放「大日子銀」（holiday paid），減省工人親身排隊領錢的不便。廠務方面，奇峰與西人商會達成協議，訂方將不再從衣價內扣除運輸費。換言之，華商們可以自由聘用運輸公司，打破西人廠商對運輸服務的壟斷。由於有部份運輸公司為黑幫所操縱，這項協議一度觸動當地黑幫的神經，但奇峰對於惡勢力絕不低頭，帶領商會周旋到底。

奇峰在商會的出色表現，得到業界同行的敬重，也在紐約華埠中建立了一定的商譽。一九七八年年底，奇峰已鎖定了幾項物業投資計劃，主要是收購小型或破舊的大廈，待現存的租約期滿後進行改建，然後推出市場。融資方面，正如奇峰所料，也頗為暢順，一群商場上的「班底」好友，一聽到奇峰的投資計劃，自動「埋班」，紛紛承諾參與。

一九七九年六月，奇峰圓滿地結束了他於華人車衣商會的職務，並將名下的

車衣廠全部賣掉，在紐約華埠的九年車「衣」生涯，以此為結。這時候，命運的旋轉舞台再次轉動，回到了大鑼大鼓的粵劇場景。

一九八〇年 · 香港

李奇峰在一九七〇年隻身離港赴美，十年後，他帶同妻兒再次踏足香港。讓女兒在中國人的地方長大、接受教育、學好中文，是奇峰一家人回港的主要原因。說得準確一點，是蕙芬帶著女兒長期留在香港，奇峰則是香港、紐約「兩邊飛」，照顧家人之餘，同時兼顧美國的生意。那幾年，奇峰在紐約的地產投資項目正處於守望期，須待物業的全部租約完結後，方能進行下一步的改建計劃。因此，奇峰留港的日子遠比在紐約的為多，而他也視那段時間為自己的「人生大假」，趁機好好休息一番。

一九七九年底的紐約訪華團，是奇峰悠長假期的第一項活動。當時，中國內地

168

| 年幼時的李沛妍 |

| 年幼時的李沛妍 |

剛進行改革開放，海外的華僑均希望回國探訪，也順道探探發展的商機。奇峰是訪華團的團長，一行人浩浩蕩蕩由紐約出發，先訪問台灣，然後取道香港到北京、南京、上海、杭州、桂林和廣州等地進行探訪。奇峰對那次旅程留下深刻的印象，內地的大小城市，所有平民的裝束也是一式一樣，灰濛濛一片。戴著太陽鏡的奇峰與他的手提攝錄機，更成為當地民眾圍觀的對象。接待訪華團的單位，全由國家安排，領隊是紅衛兵；介紹各地的風光名勝之餘，也帶領他們參觀了大大小小的人民公社和少年宮。了解人民公社的運作後，奇峰對這個制度有自己的看法。人有不同的專長，在不同的工作領域，表現自然會有高下之分。

因此，勞動所得的回報，應該有所分別，才能進一步誘發更佳的表現。

最稱心的「度假」方式，當然是盡情幹自己最喜歡和享受的事情。奇峰的訪華行程完結以後，回港的第一件事，便是與粵劇界的摯友共聚一堂，商討演出大計，重拾放下十年的理想。在奇峰離港的十年間，是香港粵劇的低潮，

雖然還有不少藝人依然堅持這門藝術，但粵劇的黃金歲月已不知不覺溜走了。

雛鳳鳴和頌新聲可說是七十年代最受歡迎的戲班，但由於演出場地的缺乏，也不容許這些戲班作長期性的駐場演出。最得觀眾歡心的戲班尚且如此，一些知名度稍遜或新晉的戲班，只得採用游擊的方式作業，哪兒有場地，不論是室內的劇院或是戶外搭建的臨時戲棚，便四出走場演戲。每年各區的大小神功戲演出，更成為不少粵劇藝人的主要謀生場所。雛鳳鳴多次應邀到美加演出；藝人和劇團，在海外演出的機會也從未間斷。此外，一些較具名氣的而由羅家英、李寶瑩、梁醒波組成的大群英劇團，更曾獲邀到新加坡長期演出三個月。奇峰離港前與一群年輕粵劇藝人組織的「香港粵劇藝術研究社」，當時的骨幹成員，不少依然活躍於粵劇界，成為行業的中流砥柱，包括：尤聲普、阮兆輝、梁漢威、羅家英、文千歲、李龍、尹飛燕和南鳳等。這群當年的粵劇生力軍，曾於一九七一年組成「香港實驗粵劇團」，並公開演出，在舞台上實現改革粵劇的不同構想。奇峰回港與舊時戰友笑話當年，談起為改革粵劇所做的種種實驗，技癢非常，早已準備好隨時裝身，再次粉墨登場。

適逢市政局籌劃一九八○年的「中國戲曲節」，正四處張羅節目。一眾好友決定以「香港實驗粵劇團」的班牌再度起班，參與「中國戲曲節」的演出。奇峰對於回港後的第一炮演出，自然萬分緊張，他全情投入演出的籌備工作，由台前至幕後的各個細節，均親自跟進，巨細無遺。

一九八○年六月，廣東粵劇團訪港，是當時粵劇界的盛事。十年浩劫，經歷了文革洗禮的廣東粵劇，浴血重生，於民間再度活躍起來。這次訪港是該團自一九五八年成立以來，首次來港演出，也是一眾省港老倌，再度於香港聚頭的大喜日子。分隔兩地多年的老戲友，聯同一批新晉演員，一同亮相於「省港紅伶大會串」，參與演出的兩地伶人更多達三百人。闊別香港廿多載的紅線女，更與梁醒波一同演出折子戲，觀眾拍案叫絕，後輩獲益良多。兩個月後，市政局主辦的「中國戲曲節」開鑼。香港實驗粵劇團由八月一日起於大會堂演出六日，三日演長劇《十五貫》，另外三日搬演四齣折子戲，包括：《西遊記》的〈三打白骨精〉、《拜月記》的〈搶傘〉、《白蛇傳》的〈斷橋〉

和《荊軻傳》的〈易水灘〉。在《十五貫》飾演婁阿鼠，是李奇峰首次演丑角，原來當時大伙兒也不願意演丑角，奇峰便請纓上陣。觀眾們對三日演出均反應熱烈，令藝人萬分鼓舞，證明只要是好戲，觀眾自會追捧。每晚演出過後，觀眾激烈的喝采，直至一眾演員出來謝幕，方才盡興。一台成功的粵劇演出，功勞屬於整個製作團隊，謝幕時演員更會聯同幕後的工作人員，包括負責燈光的劉千石，一同以鞠躬回報台下的掌聲。

香港實驗粵劇團的演出，再次燃點奇峰對粵劇的那團火，他不單只重視台上的演出，更關心粵劇在香港的未來發展。奇峰與幾位粵劇的「班底」好友，羅家英、尤聲普、李寶瑩等，一同討論香港粵劇的發展前景，認為電視的免費娛樂與教育，對香港粵劇影響至深。殖民地的教育政策，重視英語、輕視中文，亦未有將中國的傳統文化藝術，放在適當的位置。後果是莘莘學子不單只輕視中文，就連傳統文化藝術——粵劇，也被視為老土的行徑。一些先行者，如羅家英和李寶瑩，早已嘗試從教育入手，分別在香港藝術中心和

174

數間中學，向中學生和年輕人講解和教授粵劇，為推廣粵劇盡一己之任。除了粵劇的教育工作，李奇峰夫婦、李寶瑩、羅家英、尤聲普一致認為有需要成立一個有紀律、有組織而又健全的粵劇團，讓觀眾有機會欣賞高質素的粵劇演出，方為推廣粵劇的良方，並決定落實組團的想法。為了讓更多市民明白他們的理想，同時也為新劇團做勢，奇峰建議登報公開徵求粵劇團的團名，並計劃在甄選以後，召開記者招待會，揭曉結果和宣佈新劇團的成立。在勵群劇團成立的記者招待會上，由兩位台柱李寶瑩和羅家英，講解「勵群」一名，乃取自粵劇伶人互相勉勵、群策群力之意。兩人更展示恭賀「勵群」成立的題詞：「**勵**人勵己勉同儕、**群**力群心眾望歸。**劇**情能笑復能啼、**團**結自生新力量。」這六句說話，正好概括了幾位發起人對新劇團的厚望。

勵群劇團一九八〇年正式成立，並在一九八一年六月八日於利舞臺作首次演出，連演七場《東牆記》，首仗票房告捷，全團士氣高昂。花旦李寶瑩更於第

從左起：李奇峰、葉紹德、羅家英、李寶瑩、尤聲普。

二天的演出前，接到獲頒英女皇壽辰「榮譽獎章」的好消息，劇團上下喜氣洋洋。那一年，被譽為「芳腔」傳人的李寶瑩，與當時得令的林家聲，同時獲頒此獎章。回顧香港粵劇界，只有梁醒波、新馬師曾和關德興三位元老人物，曾獲頒授勳銜，這回李寶瑩和林家聲獲頒是項榮譽，正式奠定兩人於香港藝術界的崇高地位。李寶瑩在獲獎以後，更加專注和努力，演好勵群上演的每台大戲。

與李寶瑩的專一發展不盡相同，奇峰除了主力於勵群劇團的班政外，也積極參與其他的粵劇製作。一九八一年，奇峰得知新加坡的朋友，希望邀請名伶林家聲到當地登台，便一口承諾代其搭橋鋪路。林家聲是奇峰的舊拍檔，自然對他信任有加，並交由他全權打點登台的事。於是奇峰便當上是次演出的班政，帶領林家聲和吳美英過埠演出。完成新加坡的演出後，奇峰繼續勵群的工作，與一眾團員計劃重演芳艷芬的戲寶。勵群劇團在一九八二年十二月十七至二十一日，在新光劇院開鑼，連演七日芳姐的戲寶，包括《洛神》、《六

李寶瑩獲頒英女皇壽辰「榮譽獎章」，圖中四人從左起：李奇峰、李寶瑩、余蕙芬、羅家英。

月雪》等。這次演出《六月雪》開創了派角的先河，張驢兒一角一向是由丑生擔演，但由於演丑生的尤聲普更適合演蔡婆婆一角，於是張驢兒便由小生演出。從此以後，由小生演張驢兒便成為了本地戲班的慣例。此外，奇峰更成功遊說林錦堂加盟勵群，擔任小生，劇團聲譽更上層樓。為了勵群的整體發展，奇峰放棄自己的演出機會，專注幕後的工作。炮製勵群的連場好戲之餘，奇峰更於一九八三年推動了一齣轟動一時的大戲之誕生。家傳戶曉的當紅電視女演員汪明荃，伙拍最紅的粵劇文武生林家聲，開鑼演出新劇《天仙配》，成為粵劇界和娛樂圈的一時佳話。

由粵劇界轉演電影、電視的藝人，多不勝數，如：梁醒波、關海山、李香琴、鄧碧雲、南紅等；但由電視藝人轉演粵劇，可說是鳳毛麟角，絕無僅有。當時汪明荃是當紅的電視藝人，相信大部份香港觀眾第一次看到汪明荃的粵劇扮相，也是在一九七八年的《歡樂今宵》。這個極受觀眾歡迎的綜合性節目，正為香港的粵劇藝人公會——八和會館籌款。籌款晚會是電視台的大製作，幾

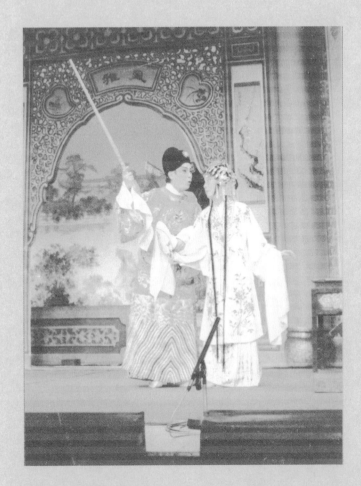

林錦堂與余蕙芬拍檔演出

乎出動全台的當紅演員，汪明荃被編派在《六國大封相》中跳「羅傘架」。這是一門非常傳統的粵劇功架，在老倌梁醒波和其他前輩的指導下，汪明荃演得有板有眼，再加上她的粵劇扮相相當秀麗，演出獲得一致好評。這次偶然的機會，讓「上海姑娘」汪明荃，初嘗演出「廣東大戲」的滋味，而粵劇的守護神華光師父，更暗暗在她身上撒下了粵劇的種子。數年後，在報人周則鳴的介紹下，李奇峰與汪明荃互相認識，奇峰大膽地向汪明荃建議與林家聲合作粵劇。

奇峰知道汪明荃未曾接受粵劇的正規訓練，若果這位炙手可熱的影視紅人能夠演出粵劇，除了是她的個人突破外，也是推廣粵劇的大好機會。在奇峰的穿針引線下，汪明荃與林家聲籌組了滿堂紅劇團，並由葉紹德編寫全新故事《天仙配》。粵劇唱、打、唸、做的功夫，需要長時間的浸淫，戲行諺語：「台上一分鐘，台下十年功」；因此粵劇觀眾對於半途出家的汪明荃，均抱著好奇的觀望態度。另一方面，喜歡汪明荃的年輕觀眾，對粵劇這門藝術不大認識，一時未能預測他們對是次演出的反應。林家聲與汪明荃的全新配搭，能否滿足粵劇戲迷的要求？這次演出能否為粵劇吸納新觀眾？各界都拭目以待。結

果《天仙配》在利舞臺連滿十多場，為初踏大戲舞台的汪明荃打下了強心針，也證明了班政奇峰的眼光。

《天仙配》是一九八三年的劇壇大事，而一九八四年的熱門新聞，則是勵群劇團遠赴美、加和歐洲的巡迴演出。李寶瑩是「芳腔」的出色傳人，勵群在一九八三年的兩周年演出，也是以演芳姐的戲寶為主，包括：《漢武帝夢會衛夫人》、《西施》、《洛神》等。那時的李奇峰，已絕少上台演出，專心擔任團長；妻子余蕙芬，仍是勵群的第二花旦，配小生林錦堂；女兒李沛妍已經六歲，是母親的最忠實戲迷。一九八四年五月，奇峰帶領勵群踏上征途，先後到美國的三藩市、洛杉磯、紐約、波士頓，加拿大的多倫多、艾門頓、溫哥華等地演出，然後再飛歐洲，與法國、荷蘭和丹麥等地的觀眾會面。早在三、四十年代，鑑潮叔是香港有名的班政；到了八十年代，兒子李奇峰除了是粵劇演員外，也繼承了父親的衣缽，成為有名的班政，製作了一齣又一齣精彩絕倫的粵劇。

| 勵群劇團踏上美加、歐洲之旅 |

| 勵群劇團的歐洲之旅 |

勵群劇團的美洲之旅

一九八四年 紐約，美國 唐人街的「食」與「住」

自一九七九年起，李奇峰在香港、紐約兩邊走，雖說他在港期間主力粵劇的班政，但他的商業頭腦從未休息。一九八○年，奇峰與羅家英、李寶瑩對外宣佈勵群劇團成立，其實在劇團的演出計劃以外，他們還有一套全盤的發展計劃。

在奇峰的領導下，先成立了「利必高娛樂公司」，該公司除了經營勵群劇團，還計劃拍攝粵劇舞台紀錄電影及製作粵劇藝術錄影帶。劇團方面，除了籌備劇本、綵排、宣傳等工作，勵群亦非常注意劇團的完整性。幕前除了羅家英、李寶瑩、余蕙芬，也有其他出色及經驗豐富的老倌（如：尤聲普、陳燕棠、林錦堂等）坐鎮，亦刻意培育新演員，當時被寄予厚望的接班人包括：區麗華（羅家英和李寶瑩的徒弟、「花旦王」千里駒的孫女）、溫玉瑜（羅家英弟子）和鄧奕生。此外，勵群的幕後「班底」也是非常完整，包括：編劇兼舞台監督葉紹德、敲擊樂領導姜志良、音樂領導吳聿光、藝術指導劉洵和郭錦華等。

勵群成立頭兩年，已有穩定的觀眾，他們的班牌亦成功在香港粵劇界取得一席

位。但拍攝舞台電影和製作錄影帶的計劃,卻遲遲未能實行。奇峰為了此事,到處探路,但始終未能成功找到發行商。從商業角度看,在未找到發行代理公司以前,奇峰絕不主張盲目投資,貿然開拍電影和製作錄影帶,胡亂行動很容易血本無歸。奇峰以在美國營商的經驗,應用到香港的粵劇班政;同樣地,當奇峰身在香港時,也不時想到美國的生意。在美國生活久了,奇峰也養成了不少西化的習慣,飲咖啡便是其中一項。香港是美食天堂,少不了出色的咖啡,這兒還有出色的西式糕點,成為享受咖啡的良伴。奇峰想起紐約唐人街的咖啡,水準也不錯,但是糕點的質素卻大大落後於香港。奇峰靈機一觸,何不將香港的高水準糕餅,引入紐約唐人街,必然大受歡迎。從此以後,奇峰一邊在香港張羅班政,亦積極留意香港糕餅業的動態。

在八十年代,由「省港紅伶大會串」到勵群劇團的成立、林家聲與李寶瑩獲勳,以至滿堂紅劇團演出《天仙配》,粵劇一時頗有復甦的勢頭。但從過往粵劇發展的軌跡可以看到,粵劇發展又往往與時局的更迭,有著千絲萬縷的關係。

八十年代初的香港，政治上的最大未知數，是香港的前途問題。面對政治的不明朗，香港在八十年代中，掀起了一陣移民熱潮。想不到這陣移民風，也成就了奇峰的糕餅事業。那時候，奇峰四處打探在海外發展糕餅店的可行性，結論是先要解決糕餅製作的技術問題。奇峰有意在美國開設西餅店的想法，傳到了超群西餅公司董事長李曾超群的耳朵裡。奇峰的妻子蕙芬與師父芳艷芬閒談時，提到奇峰的想法，適逢李曾超群是芳姐的好友，從中得悉奇峰的構想。湊巧李曾超群正準備在生意上大展拳腳，發展海外市場，而手下又有一群意欲移民的伙計，她便主動與奇峰洽談合作的可行性。

一九八二年，奇峰與李曾超群達成合作協議，共同投資在紐約開設西餅店，由奇峰全權打理生意，香港的超群西餅公司提供製餅師父和技術。勵群劇團在歐美演出過後，整個團隊的合作性已進一步提升，演出的戲味越來越「香醇」，越受觀眾愛戴。奇峰領軍回港後，知道香港的超群西餅已委派合適的糕餅師父，和準備好相關的技術輸送，只待奇峰的一聲號令，工作人員便即赴美開

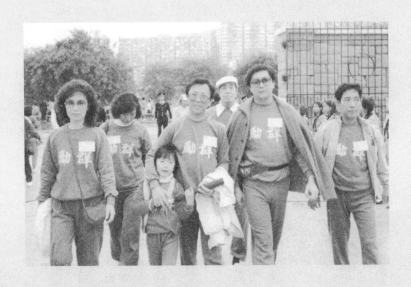

| 八十年代勵群劇團參加香港百萬行 |

業。作為勵群的團長，奇峰見到劇團的發展已趨成熟，就算自己退下戰線，也不會影響劇團的未來發展，於是便將勵群交託拍檔們打理，自己再次專注發展美國的生意。一九八四年秋天，奇峰回到美國開展他的糕餅生意，這也是他首次從香港引入資金到紐約，讓港美資金一同發展。同年十二月，李奇峰在紐約開設第一間超群餅店，這是他商業生涯上的一個重要日子。一九八四年十二月，同樣也是所有當時的香港人不能忘懷的大日子。十二月十九日，中國國務院總理趙紫陽與英國首相戴卓爾夫人，在北京簽訂《中英聯合聲明》，英國將於一九九七年七月一日將香港交還中國政府。在「一國兩制」的原則下，香港可以如常運作，「舞照跳、馬照跑」，五十年不變。

奇峰將香港的馳名品牌「超群西餅」引入紐約唐人街，讓當地華人可以買到高水準的港式糕點，這間新餅店自然受到顧客的歡迎。但最為人津津樂道的，不是超群登陸紐約唐人街，而是奇峰的「密集式經營手法」。在短短的一年間，超群西餅已開設了四間分店，而奇峰更積極籌備於一九八五年十一月開設第五

190

間。奇峰解釋他的經營理念：「糕點和麵包是日常消費品，消費者不會為了一塊蛋糕，走到老遠的店舖購買。地點越方便，越能增加消費者的意欲。」事實證明奇峰的想法是對的，餅店不會因為門市多，而分薄了生意；反正工場已經開設了，可以隨時增加產量，開關新的門市，能夠吸納更多顧客。經此一役，投資者對奇峰更有信心，對於奇峰計劃融資發展的新項目，更是大力支持。

經營超群餅店，是將香港的資金引進紐約，奇峰也有反方向的投資計劃，即是將紐約的資金，引進香港的投資項目。由於奇峰在香港娛樂界的人脈非常廣（主要是粵劇圈的朋友），他在香港的投資項目也是以娛樂事業為主。香港名導演楚原自組的歷高製作有限公司，就是由奇峰的美國資金所支持。楚原的妻子南紅，是奇峰於羽佳粵劇團演出時的女台柱，與奇峰非常熟絡。楚原自組公司的創業作，是一九八五年推出的電影《花心紅杏》，由鍾楚紅、梁朝偉及夏文汐主演。一九八六年，楚原更拉隊到法國巴黎拍攝《偶然》，拍攝隊伍在巴黎取景的餐廳，就是經由奇峰安排。該片的主角全是當時得令的新星，

梅艷芳、張國榮、王祖賢和葉童，加上浪漫的巴黎外景，迷倒不少年輕觀眾。

奇峰雖然在香港投資舞台製作、電影公司，但還是以美國的生意為主。

在「食」這方面，除了為紐約華人引入港式美點，奇峰更於一九八五年七月開設了麒麟閣酒家。由製「衣」生意開始，發展到餅店和酒家的「食」，至一九八六年奇峰再進一步在紐約華埠「住」的那方面大展拳腳。紐約的堅尼街（Canal Street）一向是猶太人的集中地，奇峰看上了一幢猶太人物業，希望將它發展成住宅大廈。經過多輪磋商，奇峰終於在猶太人手上，買下他看中了的物業，中國人在猶太區發展地產項目，更帶旺了猶太區的地產發展。

奇峰落實這項改裝工程時，經常從用家的角度出發，考慮執行的細節。對於發展住宅，利潤不是奇峰的唯一考慮，他自有一套服務華人社區的想法：「希望能在住宅的改建或興建上，做到類似居者有其屋的計劃。因此堅尼華廈的六層建築設計，強調實用、舒適及美觀，亦同時取合理造價，適應一般人的經濟承受能力。」作為一位商家，奇峰將他對華埠社區的關愛，具體落實到他所

經營的商業項目上。此外，奇峰亦關顧華人子弟的發展，大筆捐款予美華中文學校，作為該校的發展經費。一九八六年二月二十八日，奇峰獲紐約的衛理中心頒發社區服務獎，表揚他對社區設施的貢獻，及為華埠所創造的就業機會，直接改善了華人生活。

一九八六年，奇峰在紐約的發展如日中天，但香港的勵群劇團卻有散班的隱憂。勵群劇團之所以取名勵群，是希望團員可以「互相勉勵、群策群力」，但是「人」事難料，拍檔間的緣份盡了，就是盡了，任誰留也留不住。當時所有團員也想不到，勵群在一九八六年的演出，是劇團的最後一次。勵群劇團的出現，是八十年代香港粵劇界的一道彩雲。七色彩雲，美得讓人心神嚮往，但卻「恐是天仙謫人世，只合人間五六載。大都好物不堅牢，彩雲易散琉璃脆。」

身在紐約的奇峰，得知勵群醞釀解散，但也無能為力，加上他在美國的生意

越做越大，唯有再次放低粵劇，專注自己在美國的發展。購自猶太人的物業完成改裝，堅尼華廈剛推出，因單位間隔實用，且價錢公道，市場反應熱烈。

除了住宅，奇峰亦大手投資興建或改建商業大廈，將早前購入的物業，逐一進行改裝。滿腦子鬼主意的奇峰又出新招，超群集團於東都商業大廈，開辦麒麟金閣酒樓。擴展生意乃平常事，「新」意何在？原來麒麟金閣酒樓的市場定位，比早幾年開設的麒麟閣擁有更高檔次，且一反傳統，並非設於地舖，顧客須靠電梯上落。為了突顯酒樓的高檔次，和增加顧客的優越感，奇峰出主意引入新的經營手法：在商業大廈門口，設立酒樓的接待櫃檯，並聘用漂亮的女招待員，迎接及帶領客人入電梯，並同時以無線電通知樓上的同事接待賓客。這個「創先河」的做法深受歡迎，顧客覺得自己「派頭」十足，客如輪轉，麒麟金閣更成為當時紐約華埠高檔次食肆的代名詞。

一九八八年　紐約，美國　唐人街的「行」

奇峰在紐約發展十八年，最初經營車「衣」廠，後來從香港引入造餅技術，開設餅店。到了八十年代中期以後，集團作三線發展，第一線是集團起家的超群餅店，第二線都是「食」方面的生意，包括兩間食肆，即麒麟閣和麒麟金閣，第三線是地產發展，包括改裝和興建「住」宅和商業大廈。滿腦子發展大計的奇峰，在一九八八年看準了另一個商機，就是客人遠「行」來到紐約，必須入住的酒店，最接近的一間在華爾街。因此超群集團在一九八八年買入拉菲逸街（Lafayette Street）三十八號全幢物業，準備改裝成為華埠首間酒店，而這一舉動引來了各界的注視。不少股東曾質疑，何不將這項計劃改變成住宅或商業項目，但奇峰深信自己的眼光，基於市場的需要，酒店的發展前景必然美好，於是力排眾議，一力堅持繼續下去。接下來的日子，奇峰全情投入酒店發展計劃，就連改裝的圖則，也由他親自與則師一塊兒起稿至完成為止。

奇峰察覺曼克頓下城區（Lower Manhattan）根本沒有正規的酒店，最接近的一間在華爾街。因此超群集團在一九八八年買入拉菲逸街

一九八八年，奇峰在美國紐約著忙著籌備酒店的改裝工程，香港的勵群粵劇團正式向外宣佈解散。事實上，勵群自一九八六年已沒有公開演出，花旦李寶瑩從於九十年代初退出藝壇，跟隨丈夫定居澳門。散聚本無常，散了自然又有聚。

勵群另一台柱羅家英，於一九八八年八月與汪明荃組成福陞粵劇團，首演於利舞臺，開鑼劇目是《穆桂英大破洪州》。福陞粵劇團在整個九十年代，演出從無間斷，汪明荃更於一九九二年獲選為香港八和會館主席，進一步投入粵劇的發展工作。至於勵群的第二生、旦，林錦堂和余蕙芬，同樣於一九八八年另行組班演出，並再以錦添花的班牌與觀眾會面。縱使美國的生意再忙，奇峰也不時回港與妻女共敘天倫，當然少不了欣賞妻子蕙芬的演出。一九八九年，奇峰仍在紐約全力籌備酒店的改裝工程，但在世界的另一邊，卻是風起雲湧。中國於六月四日發生了「天安門事件」，奇峰與大多數人一樣，對於國家放棄對話、出動軍隊，震驚非常，幾乎不能相信眼前的事實。幾個月後，一九八九年十一月九日，德國的柏林圍牆倒下了。象徵分隔兩個思想陣營和一個國家的

黑幕圍牆，在毫無先兆的情況下，一夜間倒了下來。同樣為了追求更美好的生活，天安門廣場上的學生和拆毀柏林圍牆的平民，他們的遭遇卻有天與地的分別。一夜間，有些柏林家庭一家團聚，有些北京家庭痛失兒女。聚散、破立本無常，每天在世界各地都會上演不同的戲碼。一九八九年十一月二十九日，香港的粵劇界亦痛失了一位一代演員，著名反串文武生任劍輝，即任婉儀女士，與世長辭。她與仙鳳鳴劇團留下的粵劇戲寶，成為香港粵劇的傳世經典。

一九九〇年八月，伊拉克入侵科威特，美國在聯合國的授權下，合共三十四個國家，聯合出兵伊拉克，直至一九九一年二月，第一次波斯灣戰爭才正式完結。美國是波斯灣戰爭的主力，這場戰事對美國經濟的影響不言而喻。自一九八七年股災，美國道瓊斯指數單日跌了百分之二十二，直至一九九〇年美國出兵所背負的沉重經濟負擔，美國經濟一直未有起色。奇峰的酒店計劃，在這樣嚴峻的經濟景況下，不斷受到股東們的質疑，但奇峰對酒店前景的樂觀想法，絲毫不受動搖，堅持繼續按計劃進行。到一九九〇年年尾，酒店的

改裝工程正式開始，而整個一九九一年也是酒店的施工期。一九九一年年尾，女兒李沛妍先回到紐約定居，妻子蕙芬留在香港參與劍新聲劇團的演出，並與劍新聲台柱陳劍聲，一塊兒於一九九二年年頭到美國演出，完成後返回紐約與奇峰和女兒團聚，一家人再次在美國定居下來。

一九九二年二月十八日，座落於紐約華埠拉菲逸街的超群酒店開幕了！這是一所擁有二百二十七間客房的三星級酒店，也是首座在紐約聳立的華資酒店。酒店的投資總額高達三千八百萬美元，是當時華人在華埠投資的最高紀錄。

為了讓酒店有進一步的發展，奇峰向董事會建議，與世界著名的酒店集團合作，除了須向集團定期繳交加盟費，還須確保酒店的設施符合集團的要求。加盟以後，全世界的客人可透過集團的網絡，直接預訂房間。一九九二年十月，酒店正式改名華埠假日酒店。

奇峰在紐約的成功發展，在華人圈子內，早已是耳熟能詳的勵志故事。由奇

李奇峰經常會在自己的酒店招待從香港來的藝人。
後排左起：周海媚、呂良偉、何家勁
前排左起：李奇峰、李沛妍、余蕙芬

李奇峰招待關德興

峰帶領衣廠與西人對簿公堂，以至他在華埠的多項建樹：引入港式餅店、開展多項嶄新的地產發展項目、為飲食業引入新的經營模式、建立紐約第一間華資酒店等，奇峰與華人社區一塊兒成長，一同面對大大小小的挑戰。「取之於民，用之於民」，奇峰亦大力支持華埠的發展，多番捐助予不同的教育和醫療機構。一九九三年，不僅是華人，就連美國人也表彰奇峰的傑出成就。奇峰獲當時的紐約市長丁勤（David N. Dinkins）親自頒發「紐約市亞裔商業傑出成就獎」，成為奇峰在紐約奮鬥廿載的最佳紀念品。

在紐約發展多年，這裏早已是奇峰的家。每次路過華埠的大街，看見街上一間又一間的餅店，一些由自己一手一腳改裝的商業和住宅大廈，以及自己經營的酒店，奇峰覺得無比滿足，為自己有份建設紐約華埠而自豪。「我愛紐約華埠」，奇峰為了讓華埠的環境變得更美好，更與一班商界好友，自發地創立「清潔華埠協會」。由於唐人街人口眾多、食肆星羅棋佈，加上街道比較狹窄，容易堆積垃圾，衛生問題一向是眾矢之的。有些紐約的本土美國人，

| 李奇峰獲紐約市長丁勤頒發傑出成就獎 |

更覺得唐人街是紐約市一塊又髒又臭的黑疤，大大影響紐約的整體形象。協

會除了推動華埠的清潔衛生工作外，更銳意美化華埠及向外推廣華埠的形象，

包括籌辦大大小小的節日慶祝及表演活動。協會主席這個位置，奇峰一做便是

十年，期間多番出謀獻策，籌辦一些既能美化市容，又能籌款的活動，出錢出

力，身體力行。若說紐約是奇峰的家，香港應該是他的根。一九九七年是香港

回歸中國的大日子，奇峰對於香港的前景非常樂觀。中國收回香港的管治權，

必然會好好扶持這個「離家多年」的兒子，好讓各地的親朋戚友知道「母愛」

的偉大。每當美國的朋友詢問奇峰對投資香港的看法，奇峰必然大力鼓勵。

雖然自己暫時未有回港發展的計劃，但也樂意見到有更多投資者到香港發展。

千禧年　紐約，美國

千禧年，普世歡騰，美國在兩屆總統克林頓的帶領下，經濟漸漸強勁起來，

國民似乎已經走出了股災的陰影。克林頓的性醜聞事件，更成為不少美國人

茶餘飯後的熱門話題。六十五歲的奇峰，除了照顧酒店的生意和一些公職外，日常最愛與三五知己打高球，和太太蕙芬過著半退休的寫意生活，一家人在美國生活如意。紐約是美國的金融重鎮，它的繁華是西方民主、自由社會的驕傲，而這份繁華也讓這個國際大都會付上不少代價。二○○一年九月十一日，在毫無警報的情況下，紐約遭到嚴重的恐怖襲擊，正當上班一族忙於開始新一天的工作時，兩架被恐怖分子脅持的飛機，先後將世貿中心兩幢主樓撞穿了。

奇峰和所有紐約人一樣，當時正在上班的途中，剛回到酒店，便聽到同事說世貿大廈出了事。他連忙拿出辦公室的攝錄機，走到酒店的天台，看到兩幢世貿大廈已被撞穿，兩個黑洞不停在冒煙，也隱約聽到消防車的警報聲。雖然不能相信眼前的景象，世貿的兩個黑洞卻是鐵一般的事實。拍下這個駭人的景象後，奇峰回到辦公室收看電視報導，希望多點了解外面的情況。直至早上九時五十九分，電視畫面直播大樓倒塌的情況，奇峰再次跑到酒店天台，當時世貿大廈的南樓已經不見了，二十九分鐘後，上午十時二十八分，北樓亦倒下來了。繁華璀璨，瞬間化為烏有。

「九一一」襲擊後的個多月，奇峰的酒店生意卻是節節上升。原來華埠假日酒店非常接近世貿現場，因此吸引大量聯邦密探，和各式政治人員入住，方便調查的工作。世貿災難現場所傳出的陣陣惡臭，籠罩紐約市，久久未能散去。

「九一一」事件以後，封路加上全城愁雲慘霧，華埠的經濟亦大受影響，餐飲業的生意更是首當其衝。雖然「九一一」對奇峰的生意未有帶來嚴重的影響，面對華埠的蕭條景象，奇峰與一班商界老友，堅守自己的崗位，未曾考慮放棄或減少在華埠的投資，實行與華埠同甘共苦。

紐約華埠早已是奇峰的家，大如「九一一」的災難，也未有動搖奇峰留守紐約的想法。究竟是甚麼東西有那樣大的魔力，能讓奇峰下定決心，舉家重返香江，繼續在粵劇舞台上發光發熱？

李奇峰談紅線女

馬師曾在越南演出時，花旦是紅線女，紅線女能夠大紅大紫，馬師曾的栽培相當重要。李奇峰在越南與兩人同台演出，對紅線女的感覺是「聲靚」，

但唱腔方面未能好好發揮。紅線女街知巷聞的名曲〈紅燭淚〉、《昭君出塞》等，是得到香港音樂名家馮華、羅寶生等為其依聲度曲，才可好好發揮其靚聲，讓紅線女的事業登上高峰。

上世紀八十年代，紅線女隨廣東粵劇團來港演出省港匯時，曾私下與李奇峰會面，希望李奇峰能為她在香港籌辦個人演唱會。在李奇峰心目中，紅線女最優秀的作品是其五、六十年代的作品，因此李奇峰大膽地向紅線女要求，如在香港開演唱會，演出曲目應以其五、六十年代的作品為主，而非她當時於廣州流行的〈荔枝頌〉、〈一代天驕〉等作品。紅線女也是極

而戰後的香港，人才匯聚，原汁原味
保存了粵劇的傳統，正是香港粵劇的
其中一點特色。

有性格和主張的藝人，自然不願接受
李奇峰的建議，因此在港舉行演唱會
一事亦無疾而終。

李奇峰更指出，紅線女和羅品超是新
中國粵劇的領導人，國內粵劇的古老
戲未有發展，除了因為文革的打擊外，
也與這兩個領導人物的藝術取向有關。
紅線女因與馬師曾拍檔而大紅，但她
本身不是從小在粵劇行出身，對古老
戲的認識不深厚。羅品超懂古老戲，
但他奉行改革路線，喜歡破舊立新，
因此也少談古老戲。兩個最高領導的
藝術取向，上行下效，加上文革時破
壞了不少舊東西，也損失了一批老藝
人，令粵劇的古老傳統保存不多。反

李奇峰談勵群劇團的散伙

勵群由創團開始，深得觀眾的愛戴，為何在一九八六年會停了下來呢？據李奇峰的分析，首先是李奇峰本人需要回美國跟進生意，劇團少了一個推動者。其次是因為一對台柱的感情，令羅家英與李寶瑩二人的合作出了變數，劇團亦慢慢停止運作。回顧勵群，除了一對台柱讓觀眾回味不已外，李奇峰指出，勵群還有兩件功德。

第一是勵群提供了機會，讓尤聲普成功轉型成丑生。尤聲普的父親是男花旦尤驚鴻，年輕時主要演生角。六十年代，李奇峰回港後也曾與尤聲普同演神功戲。尤聲普在六十年代尾，開始由生角轉演鬚生。勵群丑生原為新海泉，因聲線問題淡出勵群，李奇峰建議尤聲普參與勵群，擔演丑角。尤聲普起初也有點猶豫，不知是否適合轉型，但在李奇峰的鼓勵下，作出新

208

的嘗試。現時，尤聲普是香港粵劇壇鬚生及丑生的典範。藝人在演藝生命中，可能會遇上一些關口，或面對一些未知前景的抉擇，除了自己的努力和堅毅外，相信好友的從旁鼓勵，也可成為往前衝的動力。

其次是穩固了林錦堂的粵劇心，成就他專心一意在粵劇界發展。李奇峰要回美國跟進生意，要找合適的人選填補小生的空缺。當時林錦堂年輕不羈，有點恃才傲物，李奇峰甚至以「反斗」來形容他，不少圈中人更明言不願意和他做戲。李奇峰認為林錦堂的條件好，便大膽地約他出來，邀請他加入勵群當小生，同時曉以大義，說明如

他入勵群，便要收起貪玩的性格，專心做戲。如繼續貪玩生事，唯有解聘。林錦堂答應了李奇峰的邀請，但有不少人對林錦堂的加入表示猶豫。結果林錦堂一諾千金，在勵群期間真的專心做戲，沒有任何搞蛋事件。勵群散班，林家聲看到林錦堂在勵群的表現，也考慮邀請他加入其劇團，諮詢李奇峰的意見。在李奇峰的推薦下，林錦堂成為林家聲劇團的小生，及後二人更結成師徒。林錦堂條件優厚，加上自身努力及名師指導，九十年代便穩站文武生位置。

福陞粵劇團：羅家英、
汪明荃的絕配組合

勵群劇團在一九八六年停止演出後，羅家英需要尋找花旦繼續粵劇之路。在尤聲普夫人的穿針引線下，羅家英與汪明荃商量合演粵劇的可行性。

一九八二年，汪明荃與羅文、米雪演出歌舞劇《白蛇傳》，好評如潮。一年後，汪明荃與林家聲合演《天仙配》，由李奇峰與報人周則鳴促成。當年林家聲與雛鳳打對台，李奇峰建議他與汪明荃拍伙演新戲，必然轟動劇壇。

果然不出李奇峰所料，《天仙配》一開票房便火速爆滿，還創下新劇連演十七場的佳績。數年後，羅家英主動接觸汪明荃，提出組班建議，汪明荃在考慮合作的過程中，也有徵詢李奇峰的意見。李奇峰當時的回覆是：「羅家英在粵劇各個方面均表現出色，唯獨他是『無曲星』，經常不依曲詞，

現場爆肚。如果與他合作，一定要和他多排戲。」

汪明荃最終答應與羅家英組班，福陞粵劇團於一九八八年首次登台，演出新戲《穆桂英大破洪州》。汪明荃曾指出用了很長的時間來排練這齣戲，這當然與其認真、勤奮的性格有直接關係。但長時間的排練，不知可與「無曲星」的說法有關呢？

承傳統再闖高峰

愛女決心以粵劇為業，促成李奇峰回流香港，一方面為著女兒的演出前途，一方面在幕後出謀獻策，為粵劇的承傳和推廣作一番貢獻。

二〇〇二年　紐約，美國

李奇峰在紐約奮鬥三十年，徒手拚搏，現時是華埠假日酒店、東都商業大廈、一八五商業大廈、麒麟金閣酒樓的董事長。當年粵劇戲台上的好拍檔余蕙芬，與奇峰結縭三十載，二人同度一段又一段精彩的人生旅程，當中不少突出的情節，可媲美大戲的戲軌。與此同時，女兒李沛妍的人生旅程卻是剛剛開始，她在衛斯理大學畢業後，嘗試自力更生，在科網人力資源公司工作。一家三口在美國安居樂業，看大戲是他們的共同興趣，夫妻二人間中也會戲癮發作，互哼互唱，而女兒一向是母親的頭號戲迷，曲譜台詞多能背誦如流，也不時加入哼唱行列。奇峰夫妻亦不時與香港劇壇舊友互通消息、互相探訪，但畢竟兩人已有了春秋，只想好好享受生活，縱使友人百般游說利誘，也未有回流香港、重返劇壇的想法。直到一天，他們收到一個電話，帶來了徹底的改變。

「爸爸，我是經過深思熟慮，才打這個電話給你。」奇峰聽到女兒這樣說，

<div style="text-align: right">戲台前後七十年——粵劇班政李奇峰</div>

一時間摸不著頭腦，更有點錯愕，恐怕女兒出了甚麼事兒。「我已經下了決心，做大戲！」女兒素知奇峰的性格，一口氣接著說：「畢業以後，我已工作差不多一年了，也儲夠了上粵劇課程的學費和生活費。此外，我已分別查詢廣東粵劇學校和香港演藝學院的粵劇課程。爸爸，我真是下了決心要學做戲，決不是一時衝動。我知道做戲這條路一點也不容易，我不怕捱苦，我也知道你是因為疼錫我，才不願見到我受苦。但是我希望你明白，這是我深思熟慮的決定，很想得到你的支持！」

奇峰一時反應不來，唯有叮囑女兒先回家來，一家人從長計議。女兒沛妍了解爸爸的性格，知道爸爸不願意見到女兒選擇這條艱鉅的藝術路；爸爸奇峰也同樣了解女兒，知道女兒決定了的事情，不易改變。粵劇是自己的至愛，況且自己的一生也是從粵劇開始，女兒要承繼這門藝術，本來是應該高興的。但在今時今日，粵劇確實已經式微，看戲的觀眾有限，就連能演出色粵劇的藝人也是為數不多。這個行業的發展前景並不明朗，年輕人的入行人數更是每況愈下。

再者，要投身這門藝術，得花上很多功夫和時間，會大大影響正常的社交生活，更嚴重的是可能影響女兒拍拖、找尋伴侶……。為了女兒的前途和幸福，奇峰當然不希望女兒選擇粵劇這條路，但在心底暗處，知道女兒鍾愛粵劇，願意全身投入，也有點莫名的高興和安慰。

女兒回到紐約，一家人開了家庭會議，夫婦二人知道女兒對做大戲的意志非常堅定。奇峰望著寶貝女兒，語重深長地說：「要是你真的下定決心，爸爸媽媽一定支持你。但是你要有心理準備，這將會是一條艱苦的道路，需要犧牲很多時間和心力，所得到的回報可能不成正比。」奇峰頓了一頓，再說：「決定以後，就不可以兒戲了事，要真的下苦功學習，也不可以輕言放棄。我們的女兒演大戲，絕不能拉扯到底爸爸和媽媽也是戲行有頭有面的人物，過去。要是不做，要做，便要做好戲！」女兒望著爸爸炯炯有神的一雙眼睛，再望望媽媽嚴肅的面容，然後她毅然點頭，並說道：「是的，我已經下了決心，認真的學戲和做戲。你們支持我、指導我固然好，但縱使沒有你們的認同，

216

我也會堅持自己的理想，會先入粵劇學院學藝。」爸爸奇峰接著說：「傻孩子，你認真做事，爸爸媽媽哪有不支持的道理。爸媽也是過來人，知道粵劇藝人背後所付出的辛酸，真的是有血有淚。做父母的，當然想自己的孩子走一條容易的路。但既然這是你的選擇，我們自然會盡力支持你！」一家人三口子，皆停了說話，因為在這一刻，大家也能感受到愛，也感受到一家人連結在一起的快樂和力量。華光師父似乎特別眷顧李氏一家，今天這顆種子要發芽了！粵劇，將李家三口子緊緊地聯結起來，藝術的種子，今天這顆種子要發芽了！粵劇，將李家三口子緊緊地聯結起來，這門傳統的廣東藝術更成為了這家人的共同語言，也是他們一家人共同奮鬥的目標。

「要是不做，要做，就做到最好！」奇峰既然同意女兒學藝，自然會為女兒的前途出謀獻策。女兒過了二十歲才正式學藝，確實是遲了點，而且那些粵劇課程教的是大路的入門內容，未必適合女兒。因此奇峰決定按女兒的天賦和短處，度身訂造最合適的訓練課程，希望能夠將沛妍在粵劇方面的天份，

好好發揮出來。「唱」是演出粵劇最基本的條件，女兒的聲底著實不錯，奇峰有信心，只要輔以合適的指導，「唱、唸」方面，問題不大。至於「打、做」的功夫，沛妍就需要加倍努力的學和練。奇峰因應沛妍的學習需要，親自禮聘不同的老師，包括由新馬師曾的好拍檔鍾麗蓉、出身京劇世家的薛亞萍和高胡名家李美花，教導唱腔；潘陽京劇團刀馬旦楊敏教授基本功及武打身段，以及上海越劇名家金采風的高足俞美娣指導文場身段等，希望沛妍能夠盡快掌握演出粵劇的基礎技藝。至於奇峰兩夫婦，更是沛妍的貼身導師，希望將他們在粵劇方面的技藝和心得，全數傳給女兒。縱使暗自心急，奇峰二人也明白學藝是急不來的，唯有每天陪伴女兒一起練功，看到沛妍慢慢進步，那份喜悅和安慰是兩夫妻自己才能體會得到。沛妍學藝期間，奇峰一邊陪伴女兒學習、常加指點，另一邊則暗暗盤算一家人的未來方向。女兒要在粵劇界發展，自然應該回到粵劇的根源地，才可有一番作為。為著女兒的前途，加上奇峰自己也有回饋粵劇的想法，回流香港似乎是最自然的選擇。得到妻子的共識以後，奇峰慢慢將手上的生意放盤，打算待女兒學藝有成以後，一家人重返香港，

希望能夠各自在不同的崗位，為粵劇藝術的承傳出力。

李沛妍專心學藝的那幾年間，每天有規律地在紐約上課和練功，粵劇藝術令她的身和心，均有著明顯的轉化。與此同時，另一邊廂的香港粵劇界，也同樣是靜靜地起了不少變化。香港回歸祖國以後，在一國兩制下，香港人自己當家作主。政治氣候的改變，也帶來了社會、民生的不同變化。一向不為殖民政府重視的本地文化和藝術，在港人建構自我身份的過程中重生。例如以發展香港藝術為己任的香港藝術發展局，在成立之初，沒有專責發展粵劇的委員會，只有戲劇及傳統演藝小組委員會，可見當時藝術界對本地藝術的標誌——粵劇之「重視」程度。

直至一九九八年，香港藝術發展局才設有獨立的「戲曲小組委員會」，並首次向粵劇團體撥出行政資助，當時受惠的是劍心粵劇團。香港回歸七年以後，特區政府才正視推動和保存粵劇的責任，於二〇〇四年成立粵劇發展諮詢委員

會，翌年再成立粵劇發展基金，通過專門撥款支持香港的粵劇活動。在粵劇發展基金成立的同一年，奇峰於紐約的華埠假日酒店成功賣盤，而他亦逐步下放或出讓其他業務，為一家人回港發展做好準備。經過了幾年密集式的訓練，沛妍在粵劇上的造詣進步了不少，奇峰夫婦也覺得沛妍是時候正式粉墨登場，爭取演出的實際經驗，邊做邊再磨練。首次登台亮相，是伶人演藝生涯的起點，奇峰當然希望女兒有一個好的開始。李沛妍首度在港演出，究竟應演甚麼戲？與誰配搭才好？奇峰從班主的角度出發，怎樣的安排才妥當，實在是費煞思量。

二〇〇七年　香港

對於香港粵劇界的新演員來說，一個演出的黃金機會來了！香港中文大學粵劇研究計劃於二〇〇七年九月舉辦粵劇國際研討會，為了向香港粵劇界的殿堂級大師唐滌生致敬和紀念《帝女花》劇本誕生五十周年，主辦機構同時籌辦《帝

220

女花》青年版的演出，作為國際研討會的表演節目。二○○七年初，主辦機構更公開招考年輕演員，參與新編的《帝女花》青年版演出。李沛妍知道這個消息後，決定回港應考。經過一連串的公開遴選，主辦機構公佈入選的六位演員名單：李沛妍獲選為正印花旦，飾演主角長平公主，而其他脫穎者包括：梁淑明演周世顯、陳鴻進演周鍾、梁煒康演崇禎及清帝、何菁瑋演周寶倫、唐苑瑩演周瑞蘭。另一方面，奇峰亦獲邀與阮兆輝和葉紹德三人組成該演出的籌備小組，負責濃縮劇本和排練等工作。要將一個經典劇目濃縮，是一件吃力不討好的工作，為了配合當下的生活節奏，吸引更多年輕觀眾入場看戲，三位老拍檔實在花了不少心思。葉紹德在節目的場刊中，説明了怎樣濃縮《帝女花》劇本：「濃縮一個經典劇本非常困難，但是成功在於嘗試，我和李奇峰、阮兆輝三人再三研究怎樣剪裁刪短。《帝女花》一共六場戲，（一）〈樹盟〉、（二）〈香劫〉、（三）〈乞屍〉、（四）〈庵遇〉、（五）〈迎鳳〉、（六）〈上表・香夭〉。各場戲中最輕的一場是〈乞屍〉，我們一致同意，在這場大刀闊斧地削減。除了保留周鍾父子定計出賣長平公主，被周瑞蘭無意竊聽

知悉一切，以下修改為維摩庵師太到來求助，瑞蘭以移花接木之計救走公主。

該場戲男女主角不用上場，慳回不少時間。而其他各場，逐少逐少修短拉緊，

而盡量保留家傳戶曉的唱段，希望通過這次青年版《帝女花》的演出，觀眾觀

看後給予意見，看看這樣濃縮能否恰當。」在導演阮兆輝的帶領下，經過多

月的排練，《帝女花》青年版在二〇〇七年九月十七日於香港演藝學院首演，

也是粵劇國際研討會的表演節目。

奇峰回歸香港的粵劇壇，一邊與阮兆輝籌劃《帝女花》青年版的演出，一邊積

極參與香港八和會館的工作。透過短短幾個月的工作，奇峰大致掌握香港粵劇

界的情況，並且對發展香港粵劇有了自己的看法。香港粵劇的承傳工作已是

急不容緩，無論是演員、幕後工作人員，以至觀眾也需要積極拓展。在保存

粵劇藝術方面，奇峰察覺到懂得演古老排場的老倌大多事已高，須盡早傳

授技藝，或紀錄下來。此外，對傳統的劇目或演繹方法，也需要進行改革（如：

節奏、內容等），加入具時代性的新元素，但必須保存粵劇的傳統面目和精

髓（即固有的演出程式和美學系統），使新一代的觀眾了解傳統粵劇的精華所在。在培訓新一代藝人方面，奇峰認為在傳授粵劇的唱腔、身段和基本功以外，新秀絕對需要老倌的執手指導，才能將所學的融會貫通，並應用到實際的舞台演出之上。與此同時，新秀（不論是演員或幕後人員）需要頻密的演出機會和磨練，才會有所進步。至於拓展粵劇的觀眾，奇峰相信優質的演出，加上有效的宣傳推廣，自然可吸引觀眾，但亦須多讓學生接觸粵劇演出，培養他們對粵劇的興趣和欣賞能力。因應以上的想法，奇峰在二〇〇七年創立「粵劇戲台」，透過製作高質素的演出，推廣粵劇和培育新一代的粵劇人才。「粵劇戲台」的成立宗旨，正是奇峰對粵劇發展的心聲：

保存傳統文化藝術的同時，為粵劇藝術開拓出新的發展方向；

從其他藝術創作探索出新的元素，並融入粵劇當中，嘗試創作出新的藝術形式；

積極推廣傳統藝術予年輕一代，並擴闊粵劇文化藝術到普羅大眾；

承諾提升粵劇創作質素，以達至國際級水平；

籌劃各項研究和活動項目，讓粵劇藝術邁向國際。

二○○七年十一月　紐約，美國

在《帝女花》青年版演出以後，奇峰與女兒沛妍匆匆回到紐約，準備粵劇戲台的首度演出。這次不單是粵劇戲台的頭炮，也是李氏父女第一次同台演出，對奇峰而言饒有意義。這次演出名為 Eye on Cantonese Opera: Hong Kong's Local Art，包括三齣折子戲：李氏父女主演的《花木蘭》、衛駿英（後改名為衛駿輝）和李沛妍演出的《牡丹亭驚夢之幽媾》和《紅樓夢之幻覺離恨天》。其中《花木蘭》一劇，更是李奇峰特別邀請香港著名編劇家葉紹德，為父女二人演出而編寫的。演出場地是紐約大學的 Jack H. Skirball Centre for the Performing Arts，所有收入全數捐獻予當地的高雲尼療養院（Gouverneur Healthcare Services Nursing Facility）。二○○七年十一月二日，李氏父女一同粉墨登場，搬演木

李奇峰父女於美國登台，也是他們第一次同台演出。前排左三為余蕙芬，左四為衛駿輝。

| 李奇峰父女 |

蘭代父從軍的故事。在節目場刊上，奇峰這樣形容他在紐約生活的時光：「我八歲踏台板，演過無數角色，我一生演得最精彩的要算是在紐約演的一場大戲。劇目是『甜酸苦辣』。」對於與女兒同台演出，他說：「今天為了小女我又重上舞台，在《花木蘭》一折中飾花弧一角，劇中木蘭也是我的女兒。屈指一算我二十五年未踏舞台，對我這老藝人來說是一個挑戰，但陪一位新秀演出，而她的志願是推廣粵劇文化，在公在私，我這老藝人是樂而為之。」

木蘭在劇中代父從軍，現實中的李沛妍繼承父母的衣缽，以粵劇為自己的事業，並以推廣粵劇藝術為志向。戲如人生，抑或人生如戲，無論如何，最重要是演一台好戲！

二〇〇八年　香港

粵劇戲台在香港的首演是二〇〇八年九月二十四至二十九日的「數風雲人物還看今朝」，六日的演出包括：長劇《萬世流芳張玉喬》、《曹操·關羽·

貂蟬》和折子戲專場：《斷橋》、《幽媾》、《月下追賢》、《霸王別姬》。

演出的全是當時得令的大老倌，有尤聲普、羅家英、阮兆輝、呂洪廣、汪明

荃、尹飛燕、南鳳、任冰兒等，而衛駿英與李沛妍亦再度拍檔演出《幽媾》。

藝術總監李奇峰在節目場刊中，向觀眾說明他的藝術方向和粵劇發展的願

景：「『粵劇戲台』的成立，是希望能略盡綿力，把有質素的演員聯合起來，

製作及演繹一些有質素的好戲。其實粵劇名劇絕不只唐滌生先生的四大名劇，

因此，粵劇戲台今次希望開拓才子佳人以外的戲碼，生旦以外的首本戲，並

拍攝下來讓後輩作參考及發揮傳承的作用。在培育下一代方面，我計劃挑選

有潛質的青年演員，重新排練各類戲寶，以提升他們的水平，為他們爭取演

出機會。另外，我更希望能創作有水準的新劇，透過老、中、青演員同台演出，

讓年輕演員能有機會汲取前人的演出經驗。以上種種絕不是一小撮人可以完成

的工作，我盼望業界能上下一心，一同培育台前、幕後以至行政人才，一起

與時並進。這才不負政府的支持、業界的努力、觀眾的愛護，粵劇才有希望。」

粵劇戲台的香港首演節目，巨星雲集，李奇峰更安排了現場高清攝錄，其後更出版了《萬世流芳張玉喬》、《曹操‧關羽‧貂蟬》的 DVD 影碟。至於公職方面，奇峰當上了八和會館的理事，並積極參與會館的各項工作，其中包括親自安排訪問一些資深粵劇藝人，作為口述歷史的原材料；又與香港大學教育學院合作，由八和舉辦粵劇編劇班，由經驗豐富的葉紹德親自教授，教育學院則從學術的角度記錄和分析整個教學過程，從而研究系統性的教學法等。

奇峰高瞻遠矚的企業家精神，亦不時發揮在八和的行政工作上，例如當政府推出首次「活化歷史建築伙伴計劃」，奇峰便積極遊說八和提出申請，活化位於深水埗的北九龍裁判法院。八和採納了奇峰的建議，並向當局提交把北九龍裁判法院活化成為香港粵劇文化中心的計劃書。儘管八和的計劃未能獲得政府的接納，但是在整個申請過程和相關的宣傳中，八和主席汪明荃高調地向傳媒介紹申請計劃，燃起了全港市民對粵劇發展的關注。此外，奇峰在協助八和收集老藝人口述歷史的過程中，發覺坊間未有任何關於名伶梁醒波的專書，實在可惜。奇峰先得到波叔家人的同意，然後私人捐款予香港大學，促成梁

醒波的研究計劃，希望能夠有系統地整理波叔一生的事蹟和表揚其藝術成就。

二〇〇九年　香港

粵劇戲台於二〇〇七年成立，二〇〇八年推出了在香港的首個演出；到了二〇〇九年，粵劇戲台可說是站穩了陣腳，先後推出了三場節目。首先是一月份的「古調精華」，演出及追溯三世紀的粵劇本源，節目包括：「古腔·排子演唱會」（演唱《碧天賀壽》、武生梆子曲《陳宮罵曹》、大喉《山東響馬》等）、「古調昔韻重溫」（演唱蝦腔、芳腔、薛腔、豉味腔、女腔等名曲）、「古老排場折子戲」（《困谷》、《打洞結拜》、《高平關取級》）。美國匹茲堡大學音樂系榮鴻曾教授，如此評價是次演出：「讓上一代的戲迷們重溫古腔古調古老排場，更重要的是教育下一代的年輕戲迷，為他們打開一道道門窗，展示粵劇藝術廣闊的視野。」在古老唱腔、排場以後，二月份奇峰為戲迷帶來《帝女花》青年版。二〇〇七年中文大學粵劇研究計劃籌劃此劇時，未有正式對外

公演，奇峰於是決定公開這群新秀的努力成果。一眾年輕演員真正面對觀眾，另有一番滋味，這也是他們成長的必經之路。八月份，奇峰推出《八月際會風雲》，包括：《曹操與楊修》、《佘太君》、《六月雪》、《洛神》。其中的《六月雪》及《洛神》，更是由余蕙芬與吳仟峰擔大旗演出，蕙芬自九十年代以後，已絕少登台，今次在丈夫李奇峰的製作中再度亮相，可謂百感交集。女兒今回再看母親的台上英姿，已再不是當年的小戲迷，而是母親的同行後進，在台下暗暗偷師學藝。

二〇〇九年九月份，粵劇界有一個天大喜訊，這也是所有香港人，以至全體中國人的喜訊。粵劇於二〇〇九年九月三十日正式被聯合國教科文組織批准列入《人類非物質文化遺產代表作名錄》，成為香港首項世界非物質文化遺產。

粵劇是中國的文化瑰寶，也是世界性的人類文化遺產。從這天起，由香港政府，以至每一個香港市民，也有責任一起保存粵劇，並讓這門獨特的藝術承傳下去，繼續發光發亮。十月份，香港大學教育學院中文教育研究中心正式

推出《梁醒波傳——亦慈亦俠亦詼諧》，並同時於香港大學馮平山博物館舉行《亦慈亦俠亦詼諧——梁醒波藝術人生》展覽暨新書發佈會。奇峰手執波叔的專刊，望著展板上的波叔舊照，不禁老懷安慰，終於為這位可敬可愛的前輩盡了一點心意，也為拼湊粵劇歷史的大圖畫，出了一點綿力。

二○一○—二○一一年　香港

二○一○年，香港實驗粵劇團成立四十周年。四十年前，一班年輕粵劇演員為探索粵劇的發展方向，聚首一堂，將一些新穎的想法進行實驗演出。今時今日，當年的年輕演員已是粵劇界叔父輩人物，大家決定來一次紀念演出，同時亦希望將粵劇的火苗繼續傳下去，因此將演出命名為《香港實驗粵劇團四十年回顧‧前瞻》。奇峰與女兒沛妍，也有參與是次的幕後製作，演出劇目包括：長劇《虎符》；折子戲《西遊記之三打白骨精》、《十五貫之訪鼠》、《曹雪芹之魂斷紅樓》、《寶蓮燈之二堂放子》和《荊軻之易水灘》、《煉印》。

232

香港實驗粵劇團的演出，象徵粵劇的實驗精神長存。至於奇峰的粵劇戲台，緊接香港實驗粵劇團的演出三天以後，於一月十三至十七日推出與福陞粵劇團合辦的全新創作大型粵劇《德齡與慈禧》。該劇由何冀平的同名話劇改編，經羅家英的努力後，成為全新創作的粵劇。汪明荃飾演慈禧太后、謝曉瑩與李沛妍輪流演德齡、羅家英演榮祿、梁兆明演光緒、陳詠儀演隆裕皇后，由經驗老到的資深演員帶領年輕演員同台演出，老、中、青無分彼此，共同努力，皆以演「好戲」為目標。

《德齡與慈禧》上演後，票房理想，好評如潮。奇峰與女兒剛放下《德齡與慈禧》的工作，又匆匆回到美國，再一次同台演出《關公月下釋貂蟬》，父女一同演活三國故事，並為當地的善終基金籌款。承接《德齡與慈禧》的威勢，奇峰回港後決定承勢追擊，於九月份再度重演。由於首演時已建立了良好的口碑，重演的票房依然強勁。觀眾非常喜歡這個戲，就連前香港旅遊發展局主席周梁淑怡女士，也盛讚《德齡與慈禧》可媲美百老滙的製作。奇峰滿肚子計劃，

233

密謀創作新劇，又計劃將唐滌生的四大名劇逐一整理成為年輕版，讓新一代觀眾有機會多接觸香港的經典粵劇。二〇一一年，除了第三度演出《德齡與慈禧》，亦帶領全體劇組人員遠赴加拿大巡迴演出，不論是在多倫多、卡加利、溫哥華，也大受歡迎。同年，粵劇戲台也推出由羅家英、謝曉瑩編寫的新劇《秋雨菱花姊妹情》及演出唐滌生名劇《再世紅梅記》。

二〇一二年　再度全身投入粵劇

自二〇一二年起，李奇峰更擔任香港八和會館「油麻地戲院場地伙伴計劃·粵劇新秀演出系列」的藝術總監。以二級歷史建築油麻地戲院為新秀搖籃，八和的「粵劇新秀演出系列」全方位培育粵劇界台前幕後接班人。計劃得到六位粵劇界名伶（阮兆輝、新劍郎、羅家英、李奇峰、尹飛燕、龍貫天）支持，擔任藝術總監，執手教導近百位新秀演員，把粵劇這門博大精深的藝術傳授予新一代，並透過每年過百場的粵劇演出、導賞講座、學生專場及多項推廣活

動，向觀眾展示香港粵劇新秀演員的實力，並藉此吸納更多年輕觀眾。計劃自

二〇一二年開始，至二〇一四年共招募了一百零四位新秀演員，三年合共演出

四百五十場不同類型演出，包括一百一十個劇目，入場觀眾達八萬四千人次；

並進行了超過八百節（累計超過二千三百小時）排練／培訓。

身為藝術總監之一的李奇峰親身教導一眾粵劇新秀，為新秀排演超過二十個

劇目，包括：《一入侯門深似海》、《漢苑玉梨魂》、《紅梅閣上夜歸人》、《平

貴別窰》、《胭脂巷口故人來》、《一自落花成雨後》、《漢武帝夢會衛夫人》、

《女兒香》、《寶蓮燈》、《一枝紅艷露凝香》、《金釧龍鳳配》、《一寸相

思一寸灰》、《艷滴海棠紅》、《月落烏啼霜滿天》、《一彎眉月伴寒衾》、《萬

里琵琶關外月》、《三年一哭二郎橋》、《琵琶記》、《香銷十二美人樓》、《一

劍能消天下仇》、《火網梵宮十四年》、《春鶯盜御香》、《梁紅玉擊鼓退金兵》

等。以上李奇峰教導新秀的劇目，有兩個特色。首先，這批劇目大多是現時香

港劇壇較少演出的，教導新秀演這些坊間較少做的戲，不單增加新秀演出不

235

同劇目的機會，也讓新秀多揣摩不同的角色和嘗試構思演繹方法。其次，這批劇目中有大部份是唐滌生的劇作。名編劇唐滌生一生創作數量驚人，唯坊間最多演的還是仙鳳鳴最受歡迎的作品。李奇峰刻意教授新秀演出這批唐滌生創作生涯早、中期的作品，對全面欣賞和研究唐滌生的作品有積極性的作用。

「粵劇新秀演出系列」經過三年的演出實踐（二〇一二—二〇一五），新秀演員有明顯進步，他們有機會嘗試不同的戲種、角色，也學會了不同的古老排場，也演過一些近年較少搬演的劇目。藝術總監安排他們演經典劇目，讓他們精益求精；演較少做的劇目，是讓他們學習自行構思角色的演繹方法。有些時候，總監更會依據不同演員的條件，安排教授不同的劇目。計劃提高了這群新秀無論在演出技藝和舞台應變方面的能力，他們也在演出的過程中看到自己的不足，例如：唱功方面要多下苦功；身段基本功等各樣也要多加操練；至於做戲，要累積更多舞台及人生經驗。此外，透過油麻地戲院這個平台，亦能夠讓觀眾及業界認識這班新秀演員，幫助新秀在外面有越來越多的演出

機會（如：參加神功戲、職業班的演出），讓他們更熟悉戲班運作，有不少演員更自行組班籌辦演出。油麻地戲院除了是新秀演員的培訓基地，亦為幕後製作栽培接班人。樂師方面，每晚也有不少年輕樂師在此累積經驗。此外，亦安排了十多位「提場」（舞台監督）進行實習，為他們提供更多培訓機會。

總言之，八和透過「油麻地戲院場地伙伴計劃・粵劇新秀演出系列」，有系統地全方位培訓粵劇台前幕後的接班人，而其中李奇峰轉為「粵劇新秀演出系列」的努力亦有目共睹。自二〇一五年開始，李奇峰轉為「粵劇新秀演出系列」的客席總監，希望在培育新秀之餘，亦能製作更加多的好戲。

而在粵劇戲台方面，李奇峰於二〇一二年推出「唐滌生經典戲寶承傳」：《再世紅梅記》、《帝女花》、《紫釵記》及《劇藝縱橫五十秋：羅家英戲寶精選》。二〇一三年推出「尤聲普藝術專場」：《佘太君掛帥》、《十奏嚴嵩》；「名角名劇展演」：《南宋鴛鴦鏡》、《洛神》、《枇杷山上英雄血》、《無情寶劍有情天》、《碧血寫春秋》及七度重演《德齡與慈禧》。二〇一四年

第五章　❀　承傳統再闖高峰

演出「情牽六月」：《六月雪》、《洛神》、《帝女花》。二〇一五年，除上演黎耀威的新編粵劇《王子復仇記》外，也與福陞粵劇團合辦了「福陞粵劇團戲寶重現」：《穆桂英大破洪州》、《英雄叛國》、《糟糠情》、《曹操‧關羽‧貂蟬》、《宮主刁蠻駙馬驕》、《萬世流芳張玉喬》及製作「明星名劇」折子戲專場，當中包括羅家英與陳韻紅的《平貴別窰》、吳仟峰與南鳳的《白兔會之榮歸》。此外，李奇峰更為香港藝術節策劃了《鴛鴦淚》和「經典復興：粵劇戲寶傳承篇」，包括：《鳳儀亭》、《打洞結拜》、《平貴別窰》、《三娘教子》。二〇一六年四月二十一日，李奇峰獲得香港藝術發展局頒發「二〇一五年度香港藝術發展獎」的「藝術家年獎」，以表揚他在二〇一四─二〇一五年度為多個粵劇演出擔任藝術總監及顧問、製作統籌及節目策劃人之傑出表現。到了七月，李奇峰首次推出由李沛妍拍陳澤蕾擔綱生旦的五日六場演出，包括：《蝶影紅梨記》、《販馬記》、《三看御妹劉金定》、《火網梵宮十四年》、《雙仙拜月亭》。九月份，粵劇戲台再度與福陞粵劇團合作，推出羅家英、汪明荃主演的《蝴蝶夫人》（李沛妍演露絲）、《楊枝露滴牡

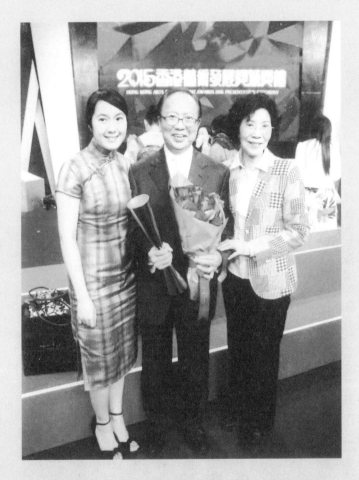

｜李奇峰獲頒「二〇一五年香港藝術發展獎」的「藝術家年獎」｜

丹開》、《枇杷山上英雄血》。

粵劇戲台自二〇〇七年成立，除了是李奇峰回歸香港粵劇壇的成績表外，它也是李沛妍在粵劇藝術中成長的見證。由最初幾年的折子戲，到一個台期中擔演一晚長劇，到一口氣演出五日六場長劇，回頭一望已是十年時光，李奇峰和女兒李沛妍不約而同感到，粵劇藝人的成長是循序漸進的，靠著苦練和恒心，一切得來不易。二〇一四及二〇一五年，李沛妍獲龍劍笙邀請拍檔演出長劇《牡丹亭驚夢》、《紫釵記》，萬眾矚目。李奇峰每晚也是座上客，看著女兒在台上與龍劍笙演戲，每晚三個小時，坐在觀眾席的他，只有一個身份，就是想看好戲的觀眾。

在華光師父的庇蔭下，李奇峰承接了粵劇的火苗，在台上發光發亮，而粵劇藝術也燃亮了他的生命。現在，李奇峰將自己手上的粵劇火苗四處燃點，希望將粵劇一代一代的承傳下去，他日覆命華光師父，也不會有負所託，而女

兒李沛妍的加入，亦將李奇峰和粵劇的故事，繼續延展下去。

第五章 ✾ 承傳統再闖高峰

李奇峰談女兒李沛妍
在粵劇界的未來發展

當談及這一點時，李奇峰一臉慎重的說：「沛妍走青衣（正旦，多為端莊嫻靜的青年、中年女子，表演以唱功為主）的路是對的，當初她要入行，

我著她承諾要「認真」的當演員，她真的做到了。」

深思一會，李奇峰繼續說：「沛妍應以唱功的角色為主，開打不是她的路子。她可以依李寶瑩的方向發展，沛妍小時候經常看李寶瑩的演出，看得津津有味。她有發展的條件，聲底不俗，希望她慢慢可以發展到具自己特色的唱腔。」頓一頓，李奇峰一臉慈祥的再說：「粵劇這條路真的不容易走，既然這是她的選擇，作為父親，我會盡我的能力支持她。」

242

李奇峰談香港粵劇的前景

李奇峰指出香港粵劇還是缺乏人才，所有行當也缺人，尤其是鬚生及丑生。

粵劇是群體的表演藝術，生、旦主角固然重要，但主角好也需要不同的行當來配戲。演員以外，也需要音樂人才。唱、做、唸、打，粵劇的首要技藝還是「唱」。演員有不同的聲底，要找出自己聲音的特色和不足處，苦練加上行腔設計，才能闖出新的天地。

現時香港粵劇有中興的勢頭，演出和觀眾的數量也不錯，政府對粵劇發展有一定的資助，粵劇界本身也有意識地大量培訓新一代的接班人。但是，

附錄：粵劇世家——妻女眼中的李奇峰

李沛妍：粵劇好像是他的使命

小時候的李沛妍未有學習粵劇，到了大學畢業以後，才決定要走這條藝術之路。李沛妍回憶道：「幼齡的我，大概是讀幼稚園以前，已對粵劇有『感覺』，也記得小時候也看過爸爸媽媽做戲。」對於父親李奇峰在粵劇界的成就，李沛妍腼腆地笑一笑，然後說：「爸爸真的很熱愛粵劇，他不單只做戲，還組織戲班和演出。我們在美國生活

244

那段日子，雖然他從商，但他的心從來沒有離開粵劇。凡有到紐約演出的戲班，他必然會捧場觀賞，也會熱心招待粵劇同業。我可以好肯定，就算不是因為我想做戲，我爸爸同樣會繼續搞戲班。一定是極度熱愛，才可以這樣全方位地投入。這大概也有一點使命感在內，爺爺是班主和編劇，嫲嫲也是演戲的，粵劇好像是他的使命。」

李沛妍細說家族歷史和父親的使命時，是否也在訴說她自己的使命，她那帶點堅韌的表情，大抵已是答案。神色凝重的她，再慢慢說：「爸爸在粵劇界的最大成就，我覺得是對粵劇的推廣，包括組織了不同的戲班、演出的組合，以及他在八和的工作。班政方面，他對戲班的發展有遠見，對於用人，即對演員的調度及如何鋪排一個演員的發展，亦獨具慧眼。至於演戲方面，我從不少叔父的口中，包括我媽媽，知道爸爸當年的功底十分好，演文中帶武的角色特別好，但他的才華並未有機會全面發揮。」李奇峰移民美國，離開了粵劇的演出崗位，但卻在粵劇班政及推廣方面有很好的成績，造就了不少成功的演出，甚至為一些演員的發展提供了良好建議，如：尤聲普、林錦堂。李奇峰出任香港八和會館「粵劇新秀演出系列」的藝術總監，亦指點了不少新秀

245

演員的發展方向，最有代表性的當然是他自己的女兒李沛妍。李沛妍於二○一四和二○一五年獲龍劍笙邀請拍檔演出任白的首本戲，這已是對她演出的一個肯定。問及李沛妍如何評議她自己現階段的表現，她想了一想，慎重地說：「我認為自己在唱方面自然，以曲詞及人物的感情為主導，這與國內流行的唱法不同。唱腔方面，我一向沒有刻意模仿任何一位前輩，但演不同前輩的名劇時，也會多參考那名前輩的唱法。整體而言，我尚在學習的階段。」

余蕙芬：我一直信任他，也從不過問他的工作。

李奇峰一家，太太余蕙芬、女兒李沛妍也是粵劇演員，談起粵劇世家，余蕙芬笑談：「我是比較特別的，家中沒有人演粵劇，是我自己入行的。」在五、六十年代，戲曲電影非常流行，有不少粵劇演員也會拍電影，成為電影明星。余蕙芬的經歷卻是非常特別，首先她是由電影界轉行至粵劇界，其次沒有粵劇根底的她，在機緣巧合下居然獲芳艷芬納為徒，然後才開始學習粵劇。就連「余蕙芬」這個名字，也是師父芳艷芬

親自為她改的，她的原名是余群英。

和現今青年愛捧偶像一樣，少女余群英與幾個朋友，相約看明星拍戲。就像電影橋段一樣，幾個女孩子於現場獲邀當臨時演員。一時貪玩之下，余群英第一次當上了臨時的群眾演員。大概因為表現良好，余群英獲臨時演員領班的青睞，有機會繼續當下去。由最初每天三元人工，慢慢增加出鏡的戲份，並轉為特約演員。一九五三年，余群英跟隨黃鶴聲到越南堤岸登台，這次是她首次乘飛機。當時李奇峰在堤岸的戲院工作，他笑說：「我在戲院工作，有劇團由香港來演出，我自然會留意啦。那時候，我對這個女仔有點印象，不過未有機會認識她。」余群英登台後，回香港繼續當特約演員。與王德光夾好了梁醒波的《光棍姻緣》，便到歌廳演出。六月二日是英女皇伊利沙伯二世的加冕大典，連續兩天在港九兩地舉行慶祝巡遊，余群英獲邀在「出會」中扮演觀音。想不到這次出會的觀音扮相，成為了立體的履歷表，片場同工介紹余群英的開場白從此變成：「余群英，即是在『出會』扮觀音那位呀。」芳艷芬拍電影《程

當時粵曲和國語歌是主要的流行歌曲，余群英在深水埗的華德劇社跟王德光學唱粵曲。

247

大嫂》，余群英演「妹仔」（年輕女傭），好友馬笑英半開玩笑地向芳艷芬說：「她喜歡做大嫂，不如收她為徒啦。」余群英造夢也想不到，芳艷芬居然答應了。今日的余蕙芬笑著說：「這著實是緣份。」

在正式拜師前，芳艷芬要求先見一見余群英父親，並開門見山地說：「做戲要刻苦耐勞，如家中需要她支持經濟，便要細心考量。」當紅花旦芳艷芬如此說明粵劇藝人的生計，看來當時粵劇新人所面對的問題，與現今的新秀可是一樣。余爸開明地指出，家中不是靠女兒支持經濟，會支持女兒的意願，於是芳艷芬正式納徒，更為徒弟改名余蕙芬。當時芳艷芬的新艷陽劇團，演出不算非常頻密，因此芳艷芬便安排余蕙芬到荔園學習，由梅香，即婢女做起。遇上新艷陽開班，余蕙芬奉召歸隊，也是由梅香做起，班期完結後，便返荔園繼續學習。經過了差不多一年的時間，余蕙芬由梅香升至第三花旦。當時荔園的班主也願意提攜新人，每個月有數場日戲讓第三花旦和二式（第三男主角）擔正。荔園確實是新人搖籃，有機會擔正演日場，是學習的黃金機會。

與此同時，芳艷芬結婚前，已安排余蕙芬在新艷陽當第三花旦。當時第三花旦的名字，

248

會在新艷陽的台柱名單出現，確立了余蕙芬第三花旦的位置。因此，當芳艷芬出嫁息別劇壇後，其他大班也願意聘用余蕙芬當第三花旦。而余蕙芬就是在「大龍鳳劇團」當第三花旦時，與李奇峰開始他們的情緣。

五十年代末，余蕙芬除了在「大龍鳳劇團」，也會在「仙鳳鳴劇團」擔第三花旦。做戲之餘，就是拍拖。余蕙芬笑言兩人拍拖，也是以粵劇相關的活動為主，不是看戲，就是排戲、討論劇情與演技。一九六一年，一對情侶一起往東南亞登台，一去兩年有多，回來後余蕙芬登上了大班如：慶紅佳、大龍鳳的第二花旦，落鄉班（以在鄉間演神功戲為主的戲班）就只接正印花旦的戲。正如一般的大老倌，余蕙芬也是不停的做戲，也會離港登台。一九六七年與羽佳到美國三藩市登台，還留下來與李奇峰一同參演任劍輝和南紅的演出後才返港。在美國期間，余蕙芬結識了一些華僑，他們熱情地建議余蕙芬留美發展，但當時余蕙芬並沒有認真考慮這建議。余蕙芬返港後，香港社會和經濟仍受一九六七年的暴動所影響，戲班事業仍處低谷，根本無戲可做。

一九六九年，在美國朋友的鼓勵下，余蕙芬決定往外闖，到美國嘗試為生活找出路。

249

李奇峰於一九七〇年到達美國，兩人決定留美，在事業上重新開始。

李奇峰與余蕙芬兩人於一九七一年註冊結成夫婦，經過幾年的拚搏，車衣廠生意發展迅速。一九七八年女兒李沛妍出世，夫婦兩人均希望女兒在香港讀書，到女兒足半歲，余蕙芬便帶同女兒回港居住。李奇峰因為生意留在美國，為了多陪伴妻女，也經常往返美港兩地，當時香港還未流行「太空人」的說法，李奇峰已過著八、九十年代的典型移民生活。「太空人」一詞，是香港移民潮所衍生的流行用語。一九八四年，中英正式簽署聯合聲明，中國將於一九九七年七月一日對香港恢復行使主權，並在「一國兩制」的原則下，香港沿用的資本主義制度和生活方式維持「五十年不變」。香港隨後爆發移民潮，不少香港家庭因前景不明朗，四出移民，但為了生計，男方作為經濟支柱又會留港繼續拚搏，太太不在身旁，出現了不少「太空人」。

八十年代，女兒在香港成長，余蕙芬仍與一班劇壇舊友來往，雖然不時獲邀復出做戲，但並不代表粵劇興旺。八、九十年代，主流娛樂吸納大量觀眾，樓市興旺令表演場地

250

萎縮，加上殖民地政府冷待傳統文化，這時期可説是粵劇的低潮，大班和長期班不多，

繼「雛鳳鳴」、「頌新聲」，後起的長期班只有「鳴芝聲」。儘管如此，一群粵劇藝

人仍沒有放棄這門傳統藝術，以祭祀為本的神功戲養活了不少藝人，職業班亦斷斷續

續運作，包括：林錦堂的「錦添花」、「慶鳳鳴」；阮兆輝的「粵劇之家」、「燕笙

輝」、「朝暉」；文千歲的「富榮華」、「高陞」；陳劍聲的「劍新聲」；李龍的「龍

嘉鳳」、「鳳和鳴」；吳仟峰的「日月星」、「仟鳳」；龍貫天的「天鳳儀」、「貫

群天」等。一九八八年，余蕙芬應林錦堂邀請，參與錦添花的演出，演的戲仍以師父

芳艷芬的戲為主，如：《王寶釧》、《一入侯門深似海》、《隋宮十載菱花夢》、

《雙珠鳳》、《販馬記》等。林錦堂的師父林家聲，更親自指導兩人演出《王寶釧》。

師父芳艷芬亦不時到場看余蕙芬做戲，余蕙芬還記得有一次師父看她演《王寶釧》，

她的水髮功失手。完場後師父只是溫柔的慨嘆：「現在和以前不一樣了，演出場數沒

有那麼多，以前今晚不成，便在明晚追回來。」師父的溫柔評語，長留余蕙芬心裏。

九十年代初，余蕙芬則與女文武生陳劍聲夥拍，以劍新聲班牌演出，交的戲還是以芳

艷芬的戲碼為主。一九九一年尾，由於余蕙芬仍須參與劍新聲的演出，決定讓剛完成

初中的女兒，先回紐約定居及升學。而劍新聲已安排於一九九二年到美國演出，余蕙芬計劃完成演出後將不會隨團返香港，而是與夫女長居美國，李奇峰的「太空人」生涯終於劃上句號。

在李奇峰的演藝生涯和人生旅程中，演戲拍檔和人生伴侶余蕙芬一直隨他左右，原來余蕙芬最欣賞他的性格特質是「認真」。余蕙芬補充：「無論是大大小小的事務，他也認真處理，不怕蝕底。我一直信任他，也從不過問他的工作。」余蕙芬最欣賞李奇峰的「認真」，但他絕不是不苟言笑的撲克面人，從他為太太設定的專用電話鈴聲，可以見到他搞蛋的愛玩性格。閒時朋友飯聚，偶爾電話響起電影常用的鬼聲鬼氣鈴聲，李奇峰總會俏皮地眨一下眼睛說：「這個電話一定要聽！」

252

三聯書店
http://jointpublishing.com

JPBooks.Plus
http://jpbooks.plus

戲台前後七十年

—— 粵劇班政李奇峰

岑金倩　著

責任編輯	寧礎鋒
書籍設計	蔡蕾

出版　　　三聯書店（香港）有限公司
　　　　　香港北角英皇道四九九號北角工業大廈二十樓
　　　　　Joint Publishing (H.K.) Co., Ltd.
　　　　　20/F., North Point Industrial Building,
　　　　　499 King's Road, North Point, Hong Kong

香港發行　香港聯合書刊物流有限公司
　　　　　香港新界大埔汀麗路三十六號三字樓

印刷　　　美雅印刷製本有限公司
　　　　　香港九龍觀塘榮業街六號四樓A室

版次　　　二〇一七年九月香港第一版第一次印刷
　　　　　二〇一七年十二月香港第一版第二次印刷

規格　　　特十六開（150mm × 210mm）二五六面

國際書號　ISBN 978-962-04-4241-4